U0016033

紙飛機工廠

卓志賢◎著

PAPER AIRPLANE

序

　　仰臥在原野山坡上的草叢中，看著藍天白雲，溫暖的陽光和著微風拂面而過。一隻兩隻老鷹自遠方翱翔而來，看牠們自由自在的飛翔，雖然沒有鼓動雙翅，但卻那麼安詳自在的飛行。這些大自然的美景令人嚮往，人如果能像老鷹般隨意飛翔，該是件多麼美好的事呢？而人天生是在地面跑的動物，本身無法飛行；但人有智慧，能運用智慧，把理想付諸實現，以滿足飛行的慾望。想飛嗎？那就做一個能飛的小造物，像老鷹一樣在空中飛翔，那麼在我們的心裡，也會有著相同的美妙感受。

　　一張不起眼的紙，在智者的腦海中經過設計，以及反覆的摺疊與剪裁之後，就能夠使這張紙變成了夢想中的飛行者，使我們的意念得以實現。當你第一次把紙飛機從手中擲出去時，雖然飛得不怎麼好，但經過一次又一次調整重飛，最後終於像老鷹般美妙飛行時，實在令人雀躍。

　　台灣紙飛機發展起自何時？已無從考據。記得在民國八十四年幸會卓志賢老師，因為紙飛機的機緣，得以互惜互敬，最難得的是卓老師之研究令人驚歎，以五千種紙飛機之設計稱絕。本人也深愛紙飛機，曾經閱覽各國出版的紙飛機書籍及資料，雖各有巧思，但較之卓君的創作設計，又瞠乎其後。卓君之設計，一、量大。二、幾乎每一架均以一張紙完成。三、每架紙飛機各有其獨立成形及像真特色，而且不重複。四、每架均能合乎空氣動力學的飛行要

求。五、其紙飛機深具教育性及啟發性。至今台灣紙飛機愛好者，尚無出其右者。六、卓君紙飛機飛行距離之紀錄為52米（世界紀錄為37米）。七、紙飛機之推廣，可增家庭生活樂趣及個人運動量，且無危險性。八、可提供民間航空知識之發展之啟發。

航空模型類型很多，主要分自由飛、線操控、遙控航模、像真機、電動航模及火箭太空航模等六大類，而紙飛機屬自由飛之一種（即飛機離手後，無法加以控制，而任其自由飛行至落地為止），世界航模競賽中有紙飛機一項，多國熱衷此項競賽。卓君熱衷於紙飛機，多年來獨自苦心研究設計，能有今日之成果，實令人感佩。

紙飛機之所以能飛，是要求合乎空氣動力學、結構良好和重心平衡。紙飛機因為沒有持續動力，靠單次拋擲後的滑翔，除外型要求美觀像真外，不論在設計、摺疊製作、飛行過程中，更是隨時注重調整和修正。

本書前段講述基本結構的製作方式，以此為基本的設計基礎。中段及後段均為基本型態之延伸、變化與改進型，除在飛行性能加強外，更具造型之美。大凡有動態之活動均有引人入勝之處，尤其年輕學子充滿好奇心，這本書深具啟發性，可將飛行之幻想付諸實際飛行，最適合用以培養年輕學子的正當嗜好，而使之樂在其中矣。

中華民國航空模型協會執行長　　鍾大章

自序

　　有一次在一座沒有橋墩的高橋上試飛紙飛機，紙飛機由橋上往下飛，機翼因空氣震動而有振翅拍動的現象，遠遠的看很像白鷺鷥在飛行。當時正值黃昏倦鳥歸巢，紙飛機從橋上往下擲出後，開始向著河面滑翔，竟然有一隻單飛的白鷺鷥，以為是同類，從高空中突然向下飛近紙飛機做「編隊飛行」，飛行一段距離後，發現不是同類才飛離。又有一次試飛一架長寬不到五公分的迷你小紙飛機，小紙飛機擲出後慢慢盤旋滑行，突然一隻燕子從空中衝下，叼走了小紙飛機，飛高之後才發現不是牠要的「食物」，而放開小紙飛機飛離。

　　飛行是人類亙古以來最大夢想，打從古人看到天上飛鳥開始，就無時無刻想像著如何飛上青天，只是這個想飛的念頭一直到十九世紀才開始慢慢成形，到了二十世紀初才得以實現，我們何其有幸生在這個可以乘坐飛機遨遊天際的年代。

　　飛機幾乎人人喜歡，因為飛機能像鳥一樣飛在空中；人不會飛，因為人體不是為飛行而創造的，必須找出替代的東西來滿足飛行。人類在觀察自然的飛行器如鳥類、昆蟲之後，依照其外形和原理造出飛機來，我開始研究紙飛機的動機，大致也是如此。透過長期觀察飛機的外形構造，研究飛機基本飛行原理，把真飛機轉換成具體而微的紙飛機。以前的人依照鳥的外型造出飛機，我則依照人造出來的飛機外型和原理造出紙飛機。

1903 年萊特兄弟成功試飛 「現代型」飛機之前，是經過多少航空先驅無數次的失敗經驗累積而成，我製造出來的紙飛機大部分也都是經過無數次「摔飛機」之後才體會出來的心得。似乎 「要怎麼飛，必定先那麼摔」 一點也不為過，由 「摔飛機」 中我確實找到一些有趣又寶貴的經驗，這是製作紙飛機很重要的靈感來源。從研究紙飛機至今已過十五個年頭，摔得越多就激發越多的研究興趣，目前已成功製造出五千種左右的紙飛機。

　　　　　　　　飛機是人工製造的 「超級大鳥」 ，不僅外型構造很特殊，最吸引人的地方，是可以像鳥一樣飛在空中。如果飛機只是靜態模型，不能飛上天，可能無法引起任何研究的動機。會飛的紙飛機就像會飛的生物一樣讓我著迷，也期待每一個人都可以藉由對紙飛機的認識和飛行，乘坐夢想的翅膀，一圓飛行的美夢。

　　　　紙飛機工廠

　　　　　　　　　　　卓志賢

　　　　　　　　　　　　　2013.08.14

目錄

從簡易紙飛機開始

開始研究紙飛機

　　大學二年級時在一家公司打工，空閒時隔壁小孩子常跟我要紙飛機，我依著小時候對紙飛機僅存的記憶，摺了一架簡易型紙飛機給小朋友。可能剛好摺得很準確，結構符合飛行要件，飛機丟向天空，竟然繞了好幾圈後才慢慢滑翔下來。因為這架紙飛機和這次奇妙飛行的邂逅，印象深刻，也開啟了紙飛機探索之路，而且樂在其中。簡易紙飛機的外形其實並不吸引人，會讓人著迷的原因，主要是紙飛機「會飛」。當時的一個簡單想法，既然紙飛機可以在空中停留相當久的一段時間，如果能找出這個原因，應該可以讓紙飛機每一次都能穩定的飛在空中。

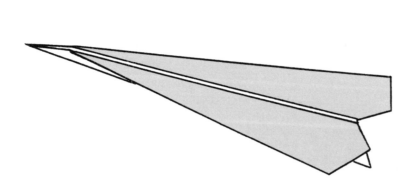

紙飛機靈感，一開始是從「簡易紙飛機」而來。幾乎每一個人拿起一張紙，都可以摺出簡易型飛機。因為一張長方形的紙，就算雙手再怎麼不巧，也會很自然的往左右兩邊對摺，使變成頭部尖尖，可以往前推進的外型結構。因為「簡易紙飛機」簡單易摺，所以幾乎不用學，都可以任意摺出來，簡易紙飛機應該可以稱之為「自然摺法」。這種紙飛機的結構非常簡單，因此稱為「簡易紙飛機」；因為簡易紙飛機沒有「水平尾翼」和「垂直尾翼」，所以又稱為「無尾翼飛機」。簡易紙飛機幾乎變成每個人小時候共同的記憶，所以也就稱為「小時候的紙飛機」或「傳統紙飛機」。

既然紙飛機可以在空中停留相當久的一段時間，如果能找出這個原因，應該可以讓紙飛機每一次都能穩定的飛在空中。

簡易紙飛機製作

要摺較複雜的紙飛機之前，先複習幾種簡易紙飛機，喚醒一下童年摺紙飛機的回憶。摺法如下：（1）選一張長方形的影印紙（A4 或 B5），長方形紙「直立」的左右對摺後展開，找出中心線。（2）（3）左上、右上兩個對角向中心線摺下來（注意留一些空隙，不要太密合）。（4）左右兩邊再往中心線對摺，使機頭部位變成尖銳形狀。（5）左右兩邊向內合摺。尖尖的機頭朝左邊，開口向上，從機頭「尖角」地方斜向上約 2 公分當作 A 點；機翼最右邊分成二等份，下面 2 分之 1 的地方當作 B 點，兩點成一直線。（6） AB 線上面的機翼往下摺（兩邊都要摺）。（7）摺完後，在摺線的前、中、後各釘上釘書針即完成。

摺好後將紙飛機機翼最後面的「角落」微微向上彎曲 5 ─15 度，就可試飛（中間先釘，才不會變形）。

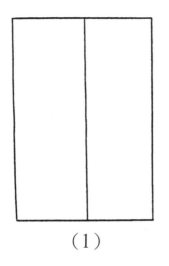

（1）

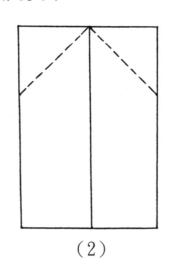

（2）

（3）

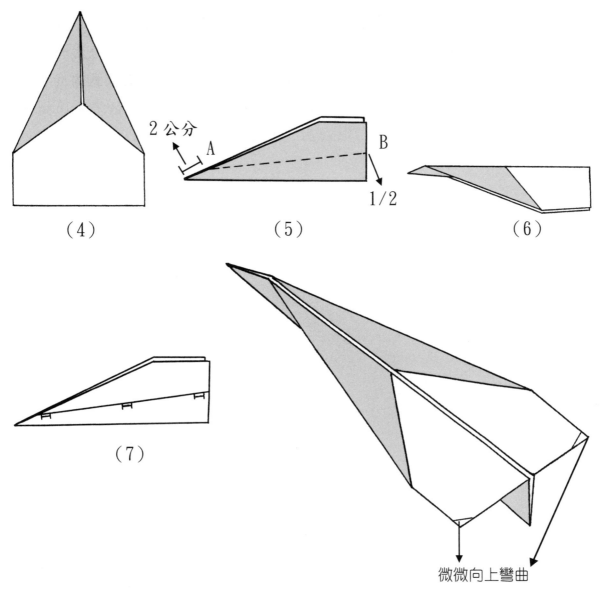

（4）

2 公分

A

B

1/2

（5）

（6）

（7）

微微向上彎曲

簡易紙飛機的基本飛行試驗

　　把摺好的簡易紙飛機機翼最末端的兩個角向上彎曲。飛行時，盡量向「前方」直直射出去（不要向上丟），會發現紙飛機往上飛行，形成向上的曲線，然後向下滑落；反之，如果把末端兩個機翼角度向下彎曲，紙飛機擲出之後，會快速向下滑落或飛行，形成一個向下的拋物線。依此類推，如果要讓紙飛機保持平飛，機翼末端兩個角度稍微向上（5 到 10 度左右）。

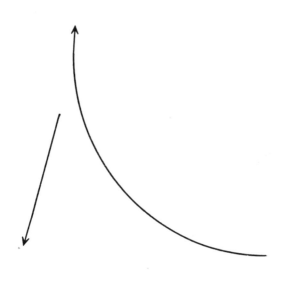

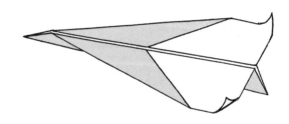

向「前方」直直射出去，紙飛機先形成向上的曲線，然後向下滑落。

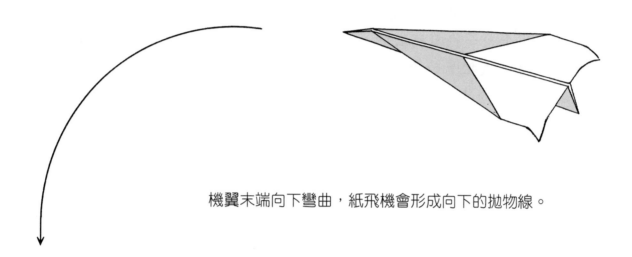

機翼末端向下彎曲，紙飛機會形成向下的拋物線。

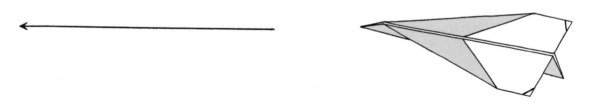

機翼末端向上彎曲，紙飛機可保持平衡。

簡易紙飛機機翼和機身形成的角度

　　這種簡易型紙飛機摺好後，必須做些細微的修正，如機翼角度必須和機身形成「T」字形或是機翼稍微向上成「Y」形狀也可以，（切記不能變成「↑」形）。再來要檢查機翼的兩邊的面積是否大小一樣？表面是否很「平滑」？有無凹凸不平的地方？兩邊機翼面積大小不一，或表面不平滑，對飛行會有很大影響。

　　要飛行時還必須把機翼最後端的兩個角微微向上彎曲，大約在15度左右。擲射的時候，切記要讓紙飛機整個機身往前直線的射出，機頭可以稍微朝下，否則紙飛機會因為升力太強而快速向上爬升，快速爬升的結果，就會快速的往下掉，因為紙飛機本身沒有動力，「升力越高，阻力越增加」。除了投擲的角度之外，要注意兩邊的機翼角度要一樣高。

機翼角度和機身形成「T」或是「Y」字形，
不要變成「个」的形狀。

　　「簡易紙飛機」最大的特徵，是少了垂直尾翼。巧的是，滑翔翼也是沒有垂直尾翼，簡易型紙飛機的構造很接近滑翔翼，飛行的姿態當然也很像滑翔翼。所以一般用一張 A4 或 B5 的影印紙，隨意做出來的紙飛機，機翼不必刻意做任何調整，就具備了滑翔的功能，這種簡易紙飛機已經具備「傻瓜飛機」的功能，只要隨意丟向天空就會飛，就算亂亂丟也會飛，只是飛遠和飛近的差別而已。

　　把簡易紙飛機稍做改良，使飛行的功能和穩定性增強，那麼藉由紙飛機的飛行，可以了解真飛機會飛的原因，因為真飛機和紙飛機的基本飛行原理其實很相似。

（1）

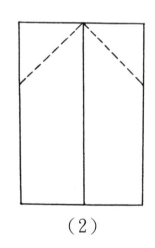
（2）

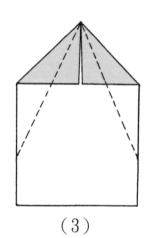
（3）

　　把機翼和機身連結的地方稍做改變，主要是要改變機翼和機身形成的角度，使紙飛機更像滑翔翼的外形結構。摺法如下：（1）選一張長方形的影印紙（A4 或 B5），長方形紙「直立」的左右對摺後展開，找出中心線。（2）（3）左上、右上兩個對角向中心線摺下來（注意留一些空隙，不要太密合）。（3）（4）左右兩邊再往中心線對摺，使機頭部位變成尖銳形狀。（5）左右兩邊向內合摺，尖尖的機頭朝左邊，開口向上，從機頭「尖角」地方斜向上約2公分當作A點；機翼最右邊分成三等份，下面3分之1的地方當作B點，兩點成一

（4）　　　　　　　　（5）　　　　　　　　（6）

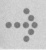

直線。（5）（6）AB 線上面的機翼往下摺（兩邊都要摺）。（7）（8）摺完後，在摺線的前、中、後各釘上釘書針即完成。在原本的機身摺線上方平行「約1公分」處，再摺出一條摺線，當機翼平放下來的時候，在機翼和機身相連的地方，從紙飛機正前面（就是正視圖）或是從正後方看，機翼和機身連接的地方，剛好形成三角形的「Ｙ」型機身，飛行的時候就變成一條三角形的「氣溝」。

　　飛行時，空氣會沿著開口的地方切入，有助於紙飛機的方向穩定。不僅如此，摺出來有「氣溝」的紙飛機，外形也比簡易紙飛機更立體、更逼真。

（7）

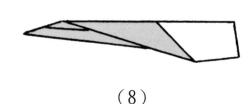

（8）

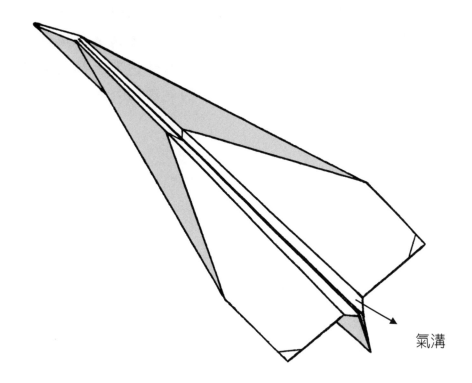

氣溝

「簡易飛機」最大的特徵，是少了垂直尾翼。巧的是，滑翔翼也是沒有垂直尾翼，簡易型紙飛機的構造很接近滑翔翼，飛行的姿態當然也很像滑翔翼。

　　這種紙飛機的外形很像滑翔翼，和「簡易紙飛機」摺法相似，但第（7）動上的虛線往上略微平行升高，左邊在釘書針線最前端向上約 3 公分當作 A 點；右邊釘書針線最末端當作 B 點，兩點形成直線，線上機翼往下摺。當機翼展開時，使摺出的機翼部位向下形成負角度機翼，內部機翼上揚，而外緣機翼則下壓成（〜）形，也就是把「有氣溝紙飛機」的氣溝向外延伸加大，就變成一架長三角翼又類似滑翔翼般的紙飛機。

（1）

（2）

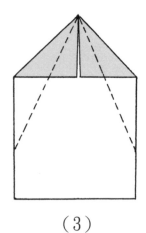

（3）

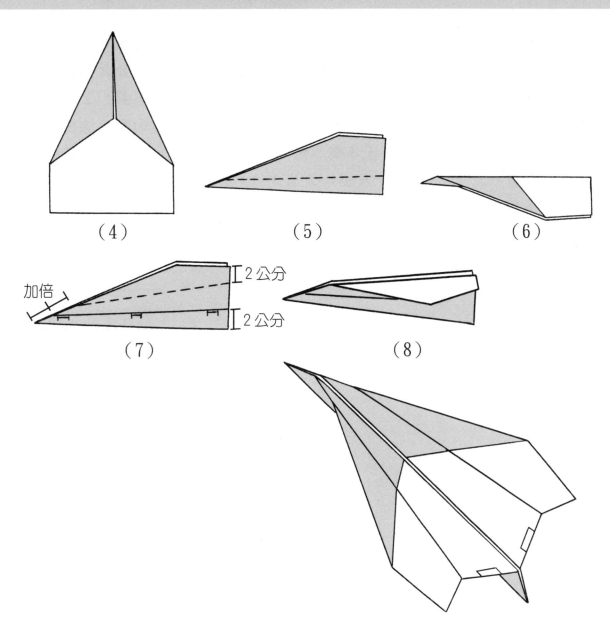

（4）

（5）

（6）

加倍

2公分

2公分

（7）

（8）

橫式摺成的紙飛機──平面滑翔翼

　　紙飛機本身沒有動力，主要力量是投擲與滑翔。紙飛機的基本外形又是三角形，而三角形是最接近滑翔翼的形狀，因此可以製作成像滑翔翼的紙飛機造型最多種。再來介紹另一種造型的滑翔翼，也是橫式摺法：（1）（2）正面──長方形紙「橫向」對摺後展開，找出中心線，左上、右上角向中心線對摺（不要太密合）。（2）（3）正面──上半部「對半」再向下摺。（3）（4）正面──「對半」向下再摺一次。（4）（5）反面──左右兩邊向外「合摺」。（5）（6）厚厚硬硬的部位朝左邊，開口朝上，機頭「左下角」往上算起約 2 公分當作 A 點，

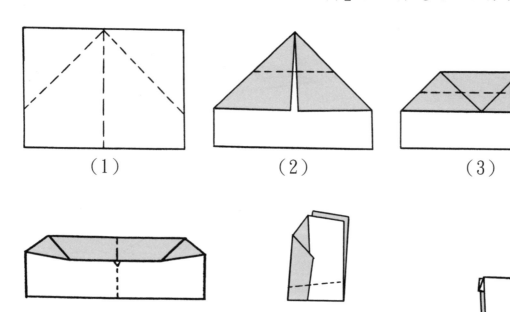

（1）　　　　　（2）　　　　　（3）

（4）　　　　　（5）　　　　　（6）

「右下角」向上算起約 4 公分當作 B 點。兩點成一直線，機身向下摺。摺好後，放回原來位置，在機頭重心部位釘上「一根」釘書針即可。（7）釘好後機翼放下來，機翼角度微微向上成「丅」字形。這種紙飛機頭部因為有好幾層，通常摺好後，機翼會有凹凸不平，務必要盡量把機翼壓平。飛行時，把機翼最末端的兩個角微微向上彎曲，可以當作「升力板」。

這種紙飛機因為機翼面積長寬都很大，又沒有垂直尾翼，只有「機身」部位充做垂直尾翼，因此開始飛行時不是很穩定，很容易偏向。

（7）

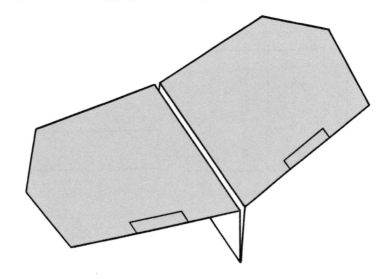

紙飛機的基本外形是三角形，而三角形是最接近滑翔翼的形狀，因此可以製作成像滑翔翼的紙飛機造型最多種。

　　上面的平面滑翔翼會摺之後，再根據這種紙飛機改變機翼向下角度，使更像滑翔翼，並且摺向下的部分機翼，產生垂直尾翼的功能，飛行比較穩定。這種紙飛機因為是「橫向的直翼型」，飛行時，機翼展開，左右的長度很長很像白鷺鷥的翅膀，因為長度長，在翼面碰觸空氣時會產生震動的現象，遠遠看確實很像白鷺鷥振翅的樣子，怪不得白鷺鷥會誤認為是同類。其摺法如下：（1）正面—長方形紙「橫向」對摺後展開。（2）找出中心線，左上、右上角向中心線對摺（不要太密合）。（3）正面—上半部「對半」向下摺。（4）正面—

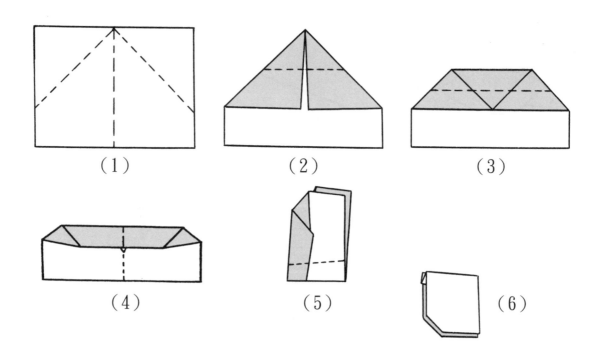

（1）　　　　　　　　　（2）　　　　　　　　　（3）

（4）　　　　　　　　　（5）　　　　　　　　　（6）

再「對半」向下摺一次。（5）反面──注意左右兩邊向外「合摺」。厚厚硬硬的部位朝左邊，開口朝上，機頭「左下角」往上算起約2公分當作A點，「右下角」向上算起約4公分當作B點。（6）兩點成一直線，機身向下摺。（7）摺好後，放回原來位置，在機頭重心部位釘上「一根」釘書針。機翼不可以放下來。左邊機翼分成三等份（不包含機頭），從上往下算起3分之1的地方當作A點，右邊機翼分成三等份（不包含機身），從上往下算起3分之1 的地方當作B點。（8）兩點成一直線，最上面的機翼往下摺（兩邊都要摺），即告完成。（9）摺好的飛機，機翼展開時呈「∧∧」字型，在機翼最末端剪開「升力板」。

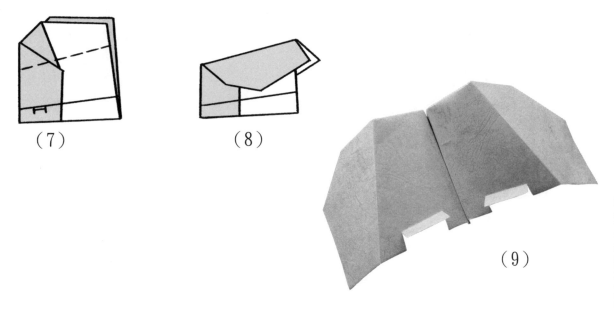

（7）　　　　　　　（8）

（9）

簡易紙飛機的「自然機翼」

　　簡易紙飛機的結構是「機頭」、「重心」、「機身」和「機翼」，最主要的結構為三角形機翼。三角形機翼是最自然的機翼，所謂「自然機翼」，是指最自然的迎風飛行機翼，三角形其中一個尖角朝前，在尖角的地方加上適當的重量，就形成一個往前推進的結構體，紙飛機通常在摺第（1）（2）動時包到裡面的紙即為集中重量，使紙飛機產生投擲向前力量的原因之一。而且迎風面由三角尖端向內慢慢遞增，形成一種最自然的流線形，會對機翼產生一個最平衡的作用，在飛行「偏向」時，很容易左右平衡成直線。

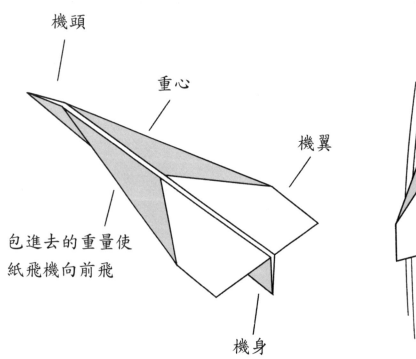

機頭

重心

機翼

包進去的重量使
紙飛機向前飛

機身

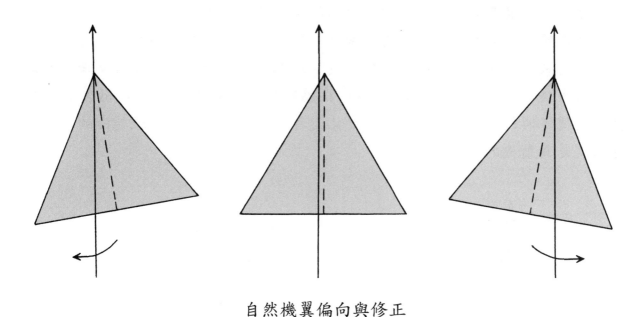

自然機翼偏向與修正

迎風面由三角尖端向內慢慢遞增，形成一種最自然的流線形，會對機翼產生一個最平衡的作用，在飛行「偏向」時，很容易左右平衡成直線。

　　除了古典飛機之外，幾乎所有飛機的機翼都是採用三角形，就算不是三角形，也很接近三角形，可見三角形機翼的普遍使用。這是不懂紙飛機為什麼會飛，隨意做出來的紙飛機卻幾乎都會飛的基本原因；巧的是，簡易紙飛機的機翼結構也幾乎都是三角形，從三角形機翼再延伸發展出去，變化出許多的機種，這種變換和大飛機的機翼結構變化過程幾乎差不多。所以紙飛機的製作，可以說是真飛機的縮小體。

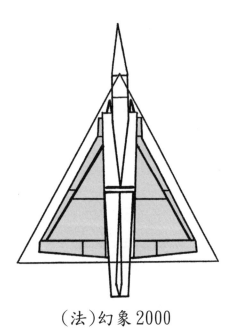

（法）幻象 2000

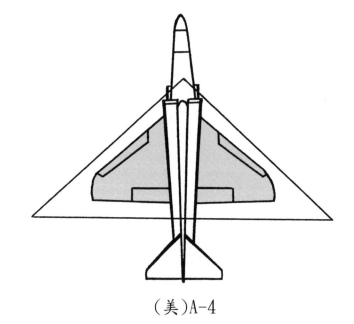

（美）A-4

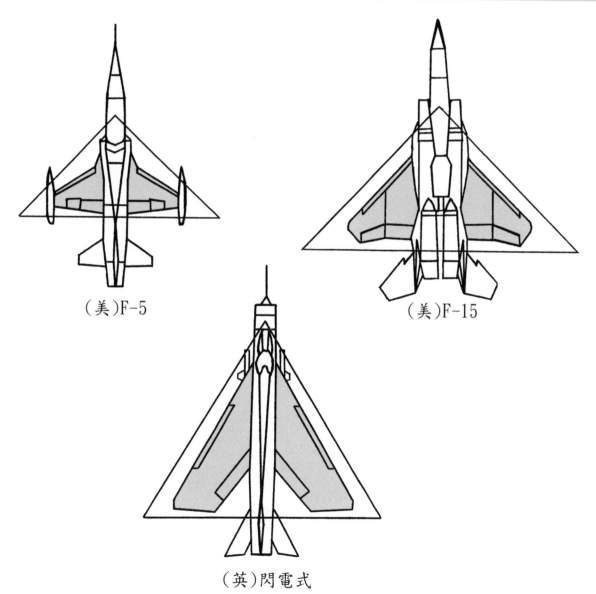

（美）F-5

（美）F-15

（英）閃電式

加上垂直尾翼的紙飛機

垂直尾翼的功用

　　簡易紙飛機容易飛是因為外形構造簡單，但看起來比較像滑翔翼，卻不太像真飛機。和真飛機比較，發現其關鍵就在於簡易紙飛機少了一片「垂直尾翼」，幾乎所有的飛機都有垂直尾翼，因為可以很明顯地增加飛機的穩定性能。而且如果能夠多加一片垂直尾翼，就更像飛機，因此增加垂直尾翼就變成改良紙飛機的第一個重要步驟。「垂直尾翼」的作用，當飛機往前飛行時，垂直尾翼會把流過飛機機翼上的氣流切成左右兩邊，通過垂直機翼的空氣，會對垂直尾翼產生作用，使飛機維持直線飛行。

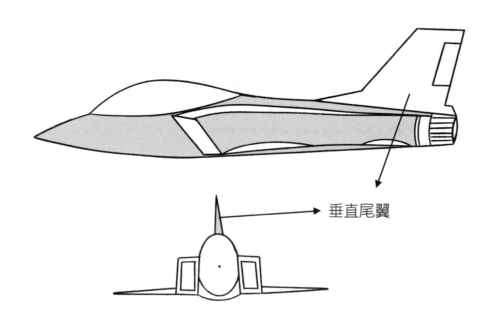

垂直尾翼

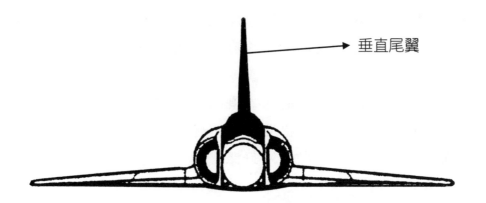

垂直尾翼

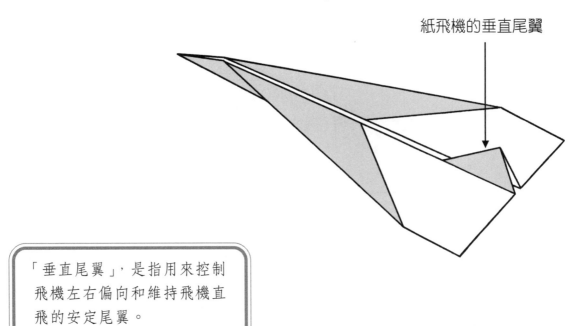

紙飛機的垂直尾翼

「垂直尾翼」,是指用來控制
飛機左右偏向和維持飛機直
飛的安定尾翼。

加上垂直尾翼的紙飛機

垂直尾翼和船的方向舵原理一樣

　　加上「垂直尾翼」的構造，不僅外形比較像飛機，而且能夠穩定左右的偏向，使飛機保持直線飛行。大家都知道船如果沒有方向舵，就沒辦法固定方向向前直行。其原理是「當方向舵向右彎曲，船就會向右偏」；「向左彎曲時，船就向左偏」，所以要讓船往直的方向行走就必須把方向舵打直，這種看似簡單的操作「裝置」很重要，因為如果方向舵沒有調整好，船行在水中就會一直偏向，直到被風吹倒翻覆，船的「方向舵」剛好跟飛機的「垂直尾翼」的原理

　　船的「方向舵」剛好跟飛機的「垂直尾翼」的原理是一樣的。「垂直尾翼」如果向右偏，飛機會離開「中軸線」而偏向右邊；反之，如果偏向左邊，會往左邊偏向飛行。

是一樣的。「垂直尾翼」如果向右偏，飛機會離開「中軸線」而偏向右邊；反之，如果偏向左邊，會往左邊偏向飛行。所以當我開始嘗試改良紙飛機的時候，第一個附加在紙飛機上的當然就是「垂直尾翼」的構造。一般的飛機很少動到整片垂直尾翼來操控方向，通常在垂直尾翼的最後部位，可以左右移動的副翼，也稱之「方向舵」。

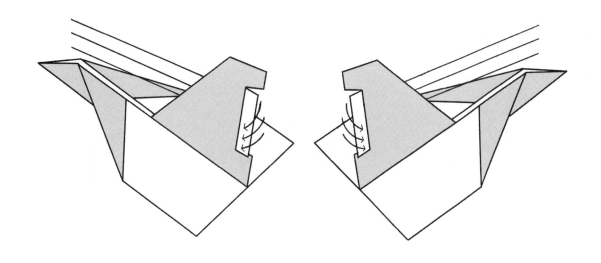

當飛機往前飛行時，垂直尾翼會把流過飛機機翼上的氣流切成左右兩邊，通過垂直機翼的空氣，會對垂直尾翼產生作用，使方向固定。

垂直尾翼和方向舵的實驗

　　可以做個「垂直尾翼」和「方向舵」的功能實驗。但是在做實驗之前，就要先學會製作「垂直尾翼」和「方向舵」。在上述中已經複習了簡易紙飛機的做法之後，開始把簡易紙飛機稍做改變──加上垂直尾翼。開始的做法和簡易紙飛機很像，到第4動後才開始改變：（1）選一張長方形的影印紙（A4或B5），直立的左右兩邊「合摺」後展開，找出「中間分隔線」，左上、右上兩個角向中心線對摺下來（注意留些縫隙，不要太密合）。（2）左右兩個角再向中心線內對摺下來，使機頭部位變成尖銳形狀。（3）左右兩邊向內「合摺」，然

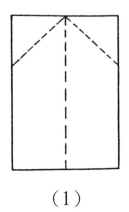

（1）

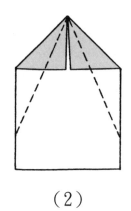

（2）

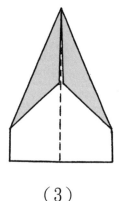

（3）

——「三角機身」+「垂直尾翼」紙飛機

後尖尖的「機頭」朝左邊；合起來的「開口」向上。（4）（5）最右邊機翼邊緣分成3等份，從下面往上算起3分之1的地方當作A 點；機身底部分成3等份，從右往左算起約3分之1的地方當做B點，兩點連成一直線，右下角往上摺。（6）摺好後再放回原來位置，把摺出來的「小直角三角形」向內「反摺」進去成垂直尾翼。（7）（8）左邊機頭尖端向上算起約2公分當作B點；右下角當作B點，兩點成一直線，線上的機翼部份向下摺，摺下來會看到右上角的垂直尾翼向上突起。（9）摺好後再把機翼放回原來地方，然後在摺線前中後

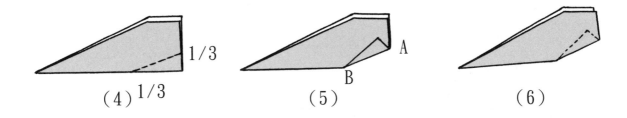

（4）1/3　　　（5）　　　（6）

釘上釘書針。（10）（11）釘好釘書針後，再把機翼放下來，把左邊機身底線和機翼交叉的地方當作A 點；右上角垂直尾翼和機身相連接地方向下約1公分處當作B點，兩點成一直線，下面機翼往上摺就完成，多摺這一動，展開後變成三角形立體機身。

（7）　　　　　　　　（8）　　　　　　　　（9）

（10）　　　　　　　　（11）

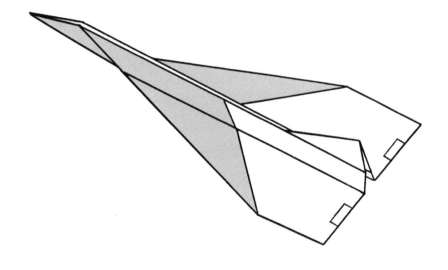

垂直尾翼方向舵的試驗

　　做好有垂直尾翼的紙飛機之後，拿起剪刀在垂直尾翼的後端剪進去（不是剪掉）兩條約1公分和機身平行的直線，剪開的部位再左右翻摺，就可以當做「方向舵」。要試驗方向舵之前，還是要檢查兩邊機翼角度是否對稱、平滑，檢查完畢之後，才可以試飛。

　　與其說「太陽底下沒有新鮮事」，不如說「天底下的許多事物，其原理都很相似」。很多東西「原理」其實是相通的，也就是一種相通的「概念」。當方向舵向左邊彎曲（大約45度），紙飛機丟出去之後，會偏向左邊飛行；當方向舵向右彎曲（大約45度），紙飛機偏向右邊飛行。

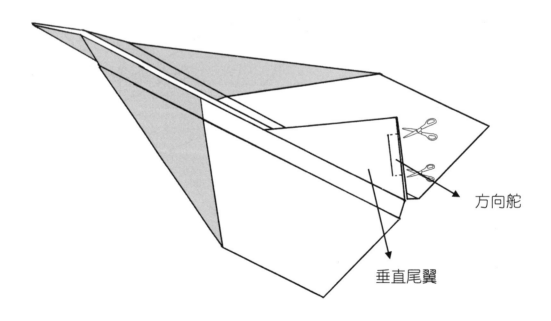

方向舵

垂直尾翼

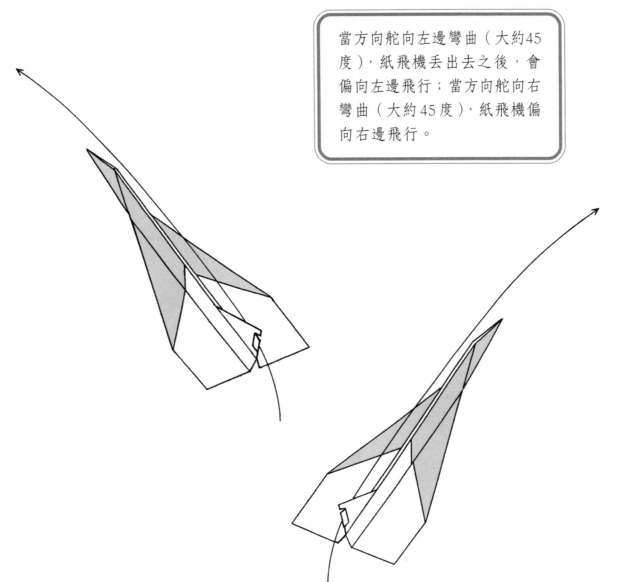

當方向舵向左邊彎曲（大約45度），紙飛機丟出去之後，會偏向左邊飛行；當方向舵向右彎曲（大約45度），紙飛機偏向右邊飛行。

多了垂直尾翼變成完整結構的單翼飛機

簡易紙飛機多出一個「垂直尾翼」，就幾乎具備了「單翼飛機」的完整結構。所謂「單翼飛機」是指只有單一主翼，缺水平尾翼的飛機。所以也稱為「無尾翼飛機」，像幻象2000、協和式客機，太空飛機等等都沒有平行尾翼，但是飛行和操控能力都不輸有平行尾翼的飛機。加上垂直尾翼，是改良傳統紙飛機的第一步。全世界有許多的飛機都是單一三角翼飛機，像幻象系列、J35、F－102、106、F7U、F－6、火神式、B－58、SR－71等等。

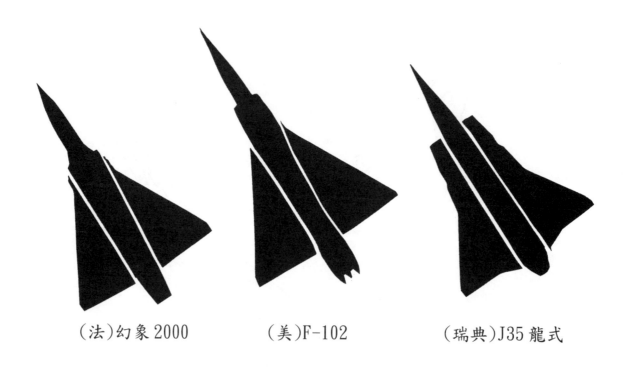

（法）幻象2000　　　　（美）F-102　　　　（瑞典）J35龍式

單翼＋垂直尾翼飛機

(美)F-7U 水手刀式　　　　(以色列)幼獅型C2

單翼＋垂直尾翼飛機

製作更精密的紙飛機

製作紙飛機要求精確

　　一架幾十公尺長的龐大飛機，和一架最多不超過30公分長的紙飛機飛在空氣之中，紙飛機顯得非常的敏感和脆弱。紙飛機在室外場地飛行，微風只要輕輕吹，對於紙飛機而言可能就像亂流或暴風。紙飛機是大飛機的「縮小版」，但空氣分子沒有因為飛機縮小而縮小，想想紙飛機要飛在空氣中，其困難度應該是比較高的。所以紙飛機會「摔」是很正常的事，因此在製作的過程中必須講究精密度，就是該「對稱」的要對稱好、該平順的地方就不能凹凸不平、該注意的角度就要調整正確。如果把製作過程中會影響飛行的因素都排除後，做出來的紙飛機，相信能夠飛得更好。

翼面積相等且對稱

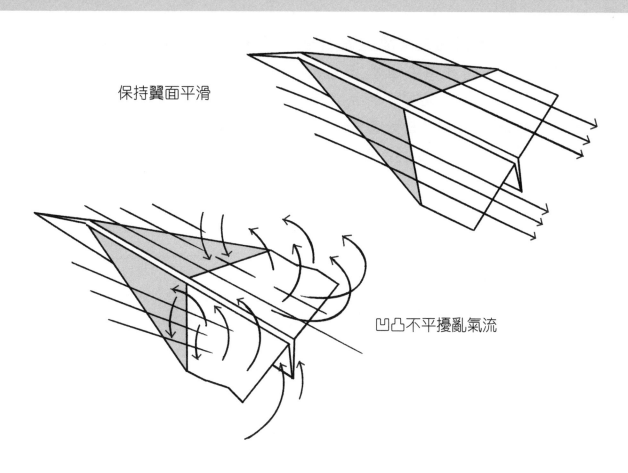

保持翼面平滑

凹凸不平擾亂氣流

在製作的過程中必須講究精密度，就是該「對稱」的要對稱好、該平順的地方就不能凹凸不平、該注意的角度就要調整正確。

49

在機翼末端剪開「升降板」

　　簡易紙飛機因為沒有垂直尾翼和水平尾翼，所以飛行的偏向也會不同。紙飛機有垂直尾翼和無垂直尾翼，偏向的方式也是相同。簡易紙飛機飛行時，只要在機翼最下方的左右兩個角微微向上彎曲，或機翼最末端剪出兩片「升降板」，飛行效果會更好。注意所謂的右邊或左邊的方向，是指從紙飛機的「正後面」往前看的「角度」。

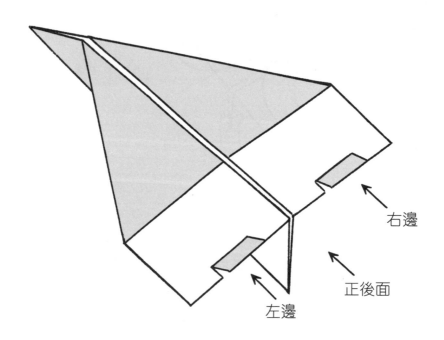

右邊

正後面

左邊

有垂直尾翼和無垂直尾翼，偏向的方式
相同。

（1）當紙飛機直線丟擲出去之後，如果是偏向「右邊」轉彎的話，表示「右邊」角度太低或「左邊」的角度太高；如果飛出去後是偏向「左邊」轉彎的話，表示左邊的機翼角度太低，或是右邊的角度太高。（2）所以「偏右飛行」時，要「升高右邊」或「降低左邊」機翼；同理，如果「偏左飛行」時，要「升高左邊」或「降低左邊」機翼角度。（3）要特別注意的是，調整時盡量只選擇「單一調整」，例如「偏右」時只選擇單一調整「升高右邊」的角度，或只調

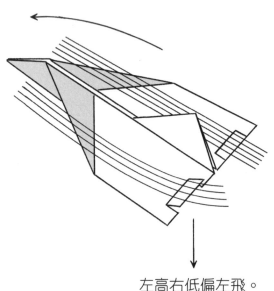

左高右低偏左飛。

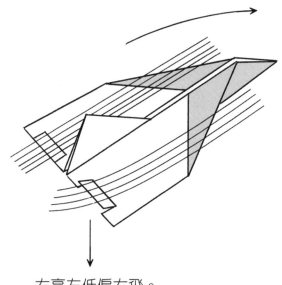

右高左低偏右飛。

整「降低左邊」的角度就好，不要同時調整「升高右邊」和「降低左邊」兩者角度，因為紙飛機的敏感度很高，調整的角度幾乎要很小心細微，兩邊同時調整，反而容易因角度過大而失去平衡。

　　除此之外，不論擲射飛機，或擲飛出去之後降落地面，手持紙飛機時，應該以拇指和食指夾取，從「頭部」或「尾部機身」的地方拿起來，切記盡量不要碰觸到機翼，以免改變機翼的「角度」，影響調整的正確性。

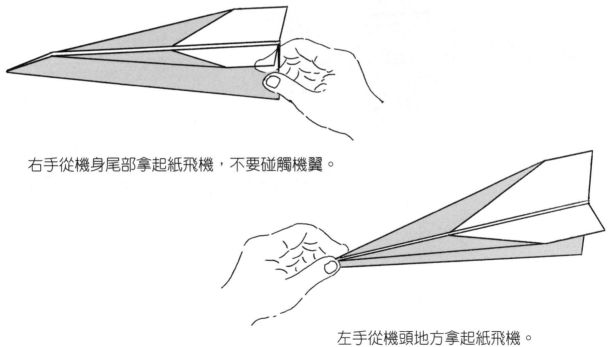

右手從機身尾部拿起紙飛機，不要碰觸機翼。

左手從機頭地方拿起紙飛機。

垂直尾翼的高度和形狀

　　垂直尾翼的大小高低，主要在於提供飛行時足夠的「方向」安定性。飛機的設計必須講求精確的數據，算出最適當的面積。紙飛機雖然不需精算，也要符合飛機飛行的足夠穩定面積。以我多年的製作經驗，則是將飛機的主翼、平行尾翼和垂直尾翼做比對，找出一個大概的面積。一般而言，飛機的主翼、平行尾翼和垂直尾翼的比例為：主翼比垂直尾翼寬且長，垂直尾翼則比平行尾翼

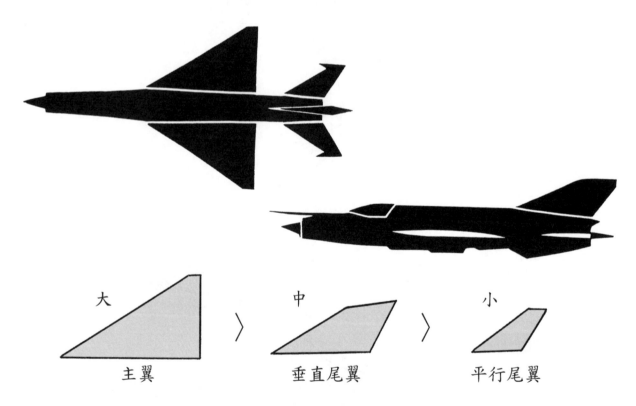

大　　　　　　　　　　中　　　　　　　　小

主翼　>　垂直尾翼　>　平行尾翼

主翼、平行尾翼、垂直尾翼的面積比較

的長寬度稍微大些，但不超過主翼的 2 分之 1，寬度比例也不超過 3 分之 2。這只是大概數字，如果不想太複雜的話，只要記住「垂直尾翼比主翼小、比平行尾翼大」即可。因為有時候重心的配置，和機翼形狀的改變，往往垂直尾翼的大小也都要跟著改變，所以只能說是一般概念而已。

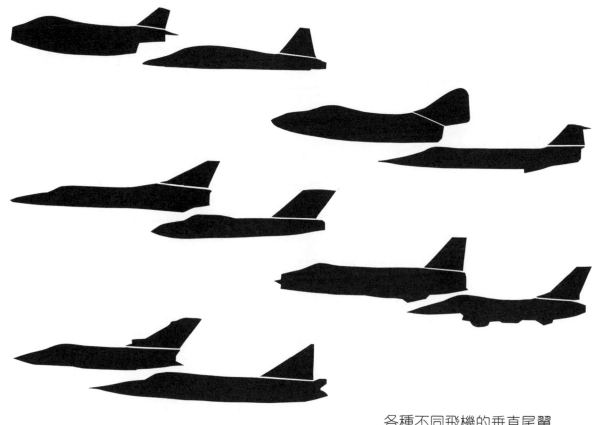

各種不同飛機的垂直尾翼

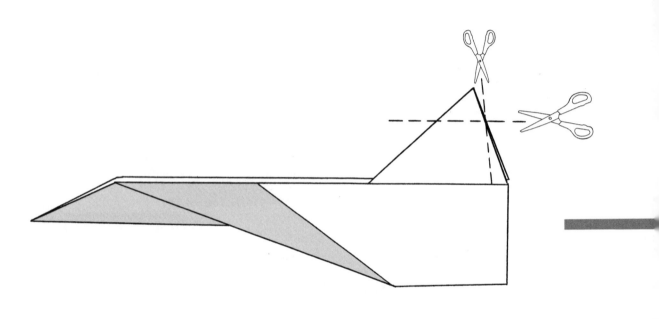

用剪刀剪成各種不同形狀的垂直尾翼

各種紙飛機的垂直尾翼

前置重量（配重）和作用

　　紙飛機之所以能夠飛行的原因，其實也不是很複雜，如果用最簡明的原理來概括解釋的話，就是「配重」加「升降舵」兩個前後構造的相互作用。如果再更簡單的話，根本就是前面「配重」的問題而已。紙飛機本身並沒有動力，必須有一股用來使紙飛機產生「向前」和「向下」的推進力量，而這個力量就是「配重」。當重量引導紙飛機向前移動時，氣流掃過機翼，就會產生升力作用，而使紙飛機上升，紙飛機就是完全依靠這股力量飛行。

　　紙飛機一般「配重」的位置，大概是在前半部大約 3 分之 1 的地方，如果把重量向前移動，重心也會向前移動，紙飛機很容易快速往下做「拋物線」墜落；反之，如果重心和重量向後移動，紙飛機會快速向上爬升，然後再墜落。

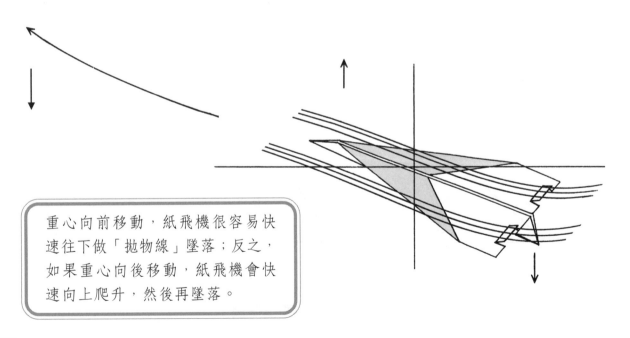

重心向前移動，紙飛機很容易快速往下做「拋物線」墜落；反之，如果重心向後移動，紙飛機會快速向上爬升，然後再墜落。

當配重帶著飛機向前向下推進時，空氣會快速通過紙飛機的機翼，當氣流流過上升角度的「升降舵」時（通常為15到45度），升降舵上升的角度，會把後面的機翼往下壓，而使機頭產生向上抬升的力量，於是這一股向下的「壓力」，一股向上的「升力」產生了平衡，而使紙飛機能夠直直的飛在空氣中。所以說重心是紙飛機的心臟或是靈魂都不為過，因此只要找得出重心和重量分布位置，基本上任何形狀的紙飛機都可以飛。

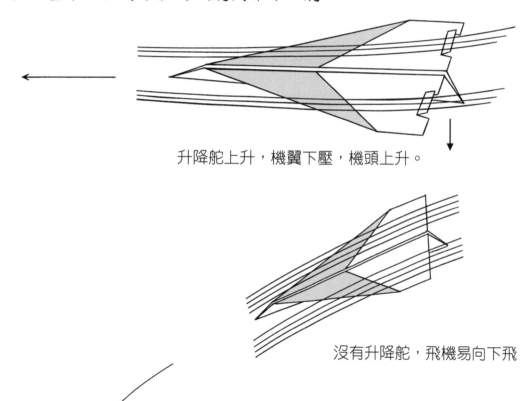

升降舵上升，機翼下壓，機頭上升。

沒有升降舵，飛機易向下飛

「重心」和「力的方向」實驗

我們可以做個實驗，如果隨意拿起一張紙，從空中向下放開，或是隨意丟往任何方向，會發現這張紙由於沒有固定的重心，因此這張紙會隨意在空氣中沒有方向的漂浮直到落下。如果在同樣的這張紙任何一個角落，放置一個重量物，像紙黏土、硬幣等等，當紙張往前丟出去時，會依著這個重量的方向前進，這就是「力的方向」，而力量產生方向正是配重的作用。任何飛機的設計都脫離不開重心和配重的問題，紙飛機的設計更是以此為出發點。

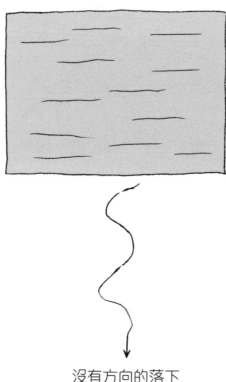

沒有方向的落下

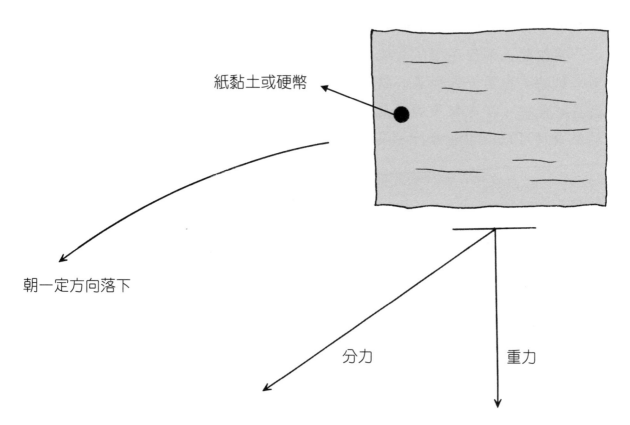

紙黏土或硬幣

朝一定方向落下

分力

重力

紙飛機的「配重」實驗

除了一些形狀比較怪異的紙飛機之外，一般的紙飛機的重量配置都分布在前面大約3分之1的地方，這些重量剛好在摺第一動和第二動時「包」進去。用簡易紙飛機當作實驗就可以很明白的看出配重的位置和功用。準備兩張長方形的紙，一架按照正常程序摺簡易紙飛機（把重量包進去的紙飛機）；另一架在摺完第二動時，把第一動和第二動摺進去的部分，用美工刀切割下來，然後再摺成簡易紙飛機（沒有配重的紙飛機）。兩架紙飛機做飛行實驗，會發現有包重量的紙飛機可以正常的飛行，沒有包的紙飛機，則隨意亂飄，無法正常飛行。

重量分布

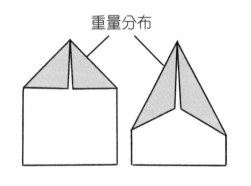

重量分布

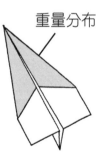

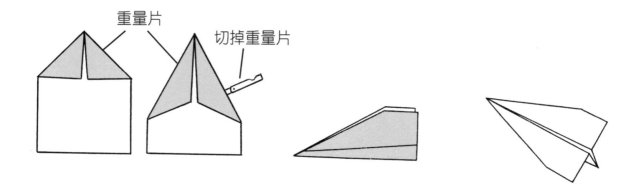

重量片

切掉重量片

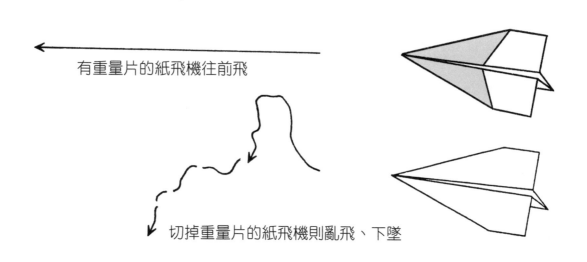

有重量片的紙飛機往前飛

切掉重量片的紙飛機則亂飛、下墜

紙飛機的三種基本外型

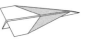

三種基本飛機機身外形

　　要製作紙飛機，要先把飛機想像成紙飛機，也就是把飛機想像成都是用紙張摺成的，以真飛機和紙飛機來比較，就可以看得出來。以機翼（主翼）對機身配置的位置，機身左右部位還包括進氣口。區分成幾大類是為了方便用紙摺疊，分類的方式是根據飛機外型結構的「正視圖」來區分，許多飛機年鑑大多會附上構造「三視圖」（即上視圖、正視圖、側視圖）。依照正視圖大概可以

上視圖

側視圖

正視圖

上視圖

側視圖

正視圖

簡單區分成三大類：「肩翼型機身（T字型）」、「三角形機身」、「四角形機身」等，雖然還可以做出更多的機身造型，但以文字和圖形表達摺法，不容易說明白，不另外敘述。但就這三種基本機身結構，就可以變化出許多不同種類的紙飛機。三種機身構造摺法如圖所示。

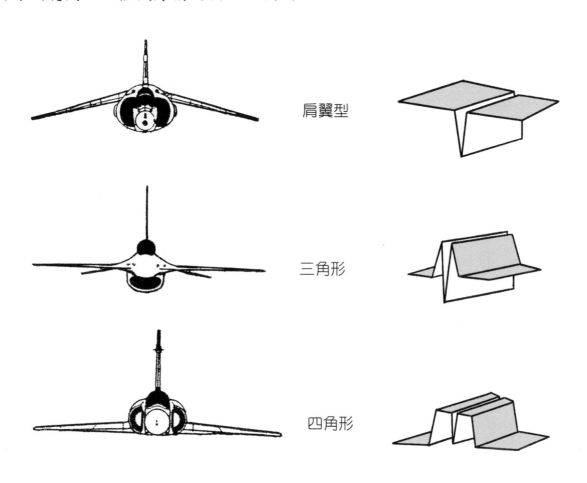

肩翼型

三角形

四角形

　　「肩翼型機身」其機翼和機身連接成「Ｔ字型」，也就是機翼的位置剛好是在機身的上方，設計成「肩翼型」的飛機很多，戰鬥機像「獵犬式」、「旋風式」、「美洲豹」、運輸機像「Ｃ－119」、偵察機像「Ｅ－2」等等。這種飛機的造型如果摺成紙飛機，機身的立體效果比較不明顯，但飛行的阻力最小，可以快速飛行，也可以用作高空滑行。

肩翼型機身摺法

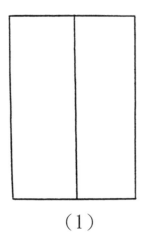

（1）

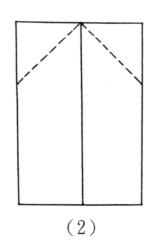

（2）

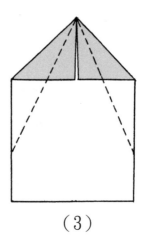

（3）

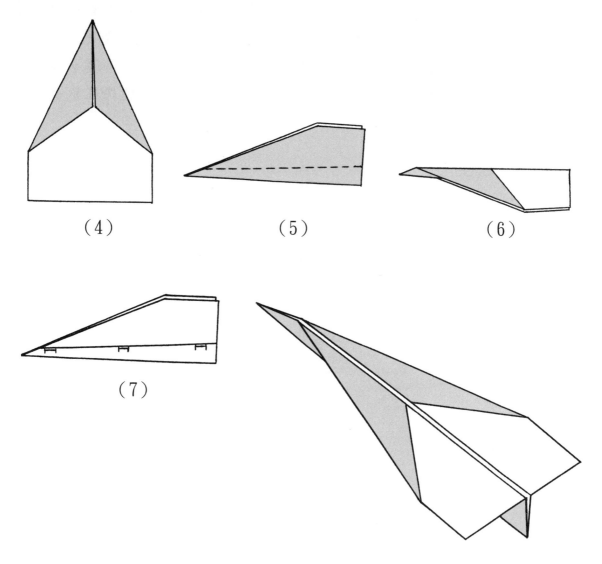

（4）

（5）

（6）

（7）

「三角形機身」的飛機，一般主翼的位置是在機身的左右兩側中間位置，這種三角形機身的飛機，用在戰鬥機的配置比較多。像大家很熟悉的 F-16、B-1 等就是。一般真飛機使用到三角機身反而比較少。但是因為容易摺，摺出來的立體效果很好，又可以平衡重心的上下分布，所以大量使用在紙飛機的摺法上。

三角形機身摺法

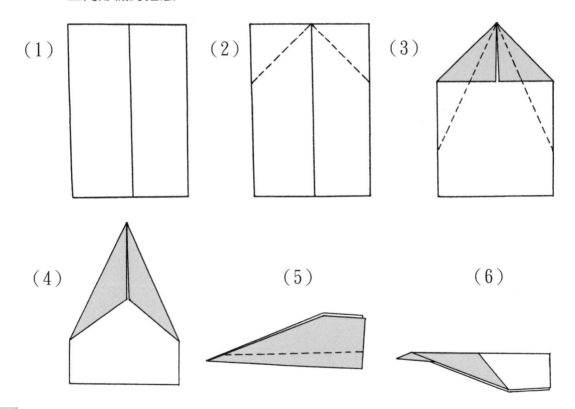

(1) (2) (3) (4) (5) (6)

（7）　　　　　　　（8）　　　　　　　（9）

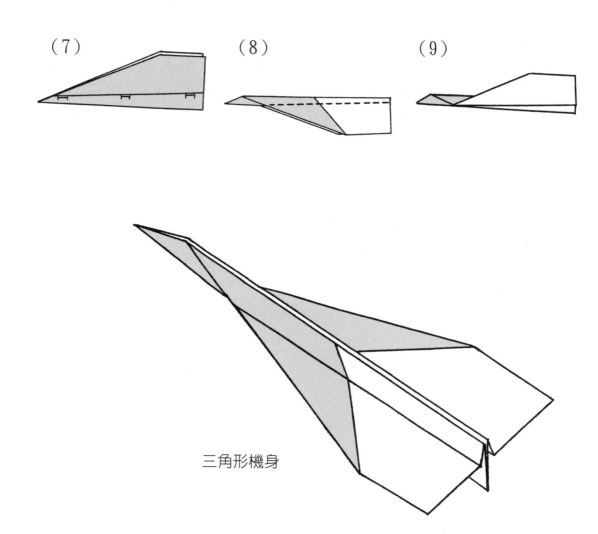

三角形機身

　　「四角形機身」的飛機非常普遍地使用在戰鬥機的結構上，就算是「肩翼型」的飛機，許多也都是用四角形機身。其實外型不一定完全是四角形，因為有許多飛機左右兩側進氣口設計成「半圓形」，而不是四方形或長方形，但是為了方便紙摺，不管圓形或四方形機身，通常都把「低翼型」（主翼位置在機身下方）飛機摺成「四角形機身」，戰鬥機像F-5E、F-4、旋風式、米格-21等等。

四角形機身摺法

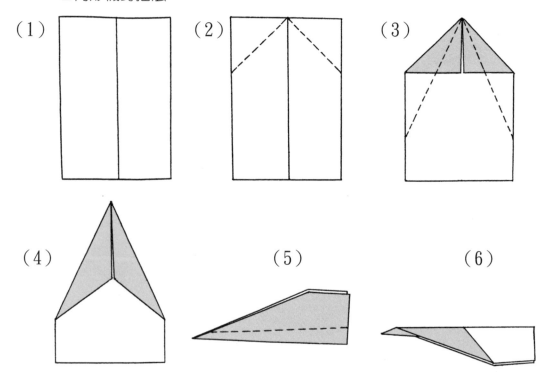

（1）　（2）　（3）
（4）　（5）　（6）

（7）　　　　　　　　（8）　　　　　　　　（9）

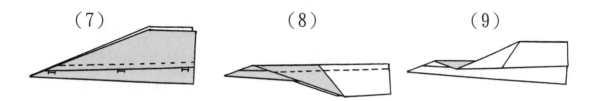

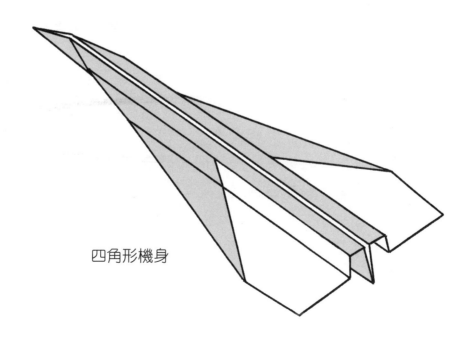

四角形機身

影響飛行性能優劣的因素

　　投擲紙飛機的姿勢正確與否和力道的大小，都會直接影響紙飛機的飛行，所以投擲的經驗很重要。除此之外，紙飛機本身有很多細微地方確實讓人捉摸不定，主要起因於紙飛機對空氣敏感的特性，潛藏的一些細微變化地方，有時不容易發現，也就不容易掌控。因此還是要特別叮嚀初學者，做紙飛機的過程中，兩邊機翼角度對稱，面積相等，機翼平滑沒有皺摺……等等，都很重要。

　　一架摺得很精密完美的紙飛機，和一架摺得凹凸不平的紙飛機，其飛行的效果絕對差很多，這些細微的差異越小，不容易掌控的程度就越小。還有在飛行的過程中，常常會因碰撞，而使機翼角度偏差，就要隨時調整機翼角度，所以學習了解有關飛機和紙飛機的一些基本原理的差異是必須的。了解其中基本原理，排除會影響紙型的因素之後，要找出飛紙飛機的感覺就不難了。當感覺找出來之後，紙飛機也確實可以為你隨心所欲飛行。

　　剛開始飛紙飛機時，完全靠感覺飛行，在完全不知道其「原理」的情況下，「每丟必摔」幾乎是家常便飯，這跟當初設計出來外型像真飛機的喜悅感是很成反比的，也就是說，會做紙飛機是一回事；要讓紙飛機飛上天又是另一門學問。不知摔過多少次之後，才慢慢開始體會其中的巧妙之處，會飛的紙飛機就像有了生命的感覺，和靜態模型完全不同。這剛好和飛行員相反，飛行員必須學習到相當豐富的航空物理知識之後，才能飛上天去實習印證。紙飛機可以從飛行的錯誤中調整、修正，飛行員卻沒有摔飛機的條件。

紙飛機飛行介於動力飛機和無動力飛機之間

　　對飛機與紙飛機的外形基本結構有一些概念之後，還要了解紙飛機和飛機的飛行模式。紙飛機本身不能產生動力，所以紙飛機飛行的力量，一半靠投擲出去的推力，一半是靠由高往下的滑行力量。剛投擲出去時，有一股「推力」存在，看似動力飛機，但卻沒有動力飛機的持續力、加速能力，可稱為「推動力」階段，不僅如此，與空氣漸漸摩擦之後，推力還會漸漸消失；而後段部分的力量則靠擲出後的高度向下滑行，稱為「自由滑行」階段，此時飛行方式比較像滑翔機，所以說紙飛機介於動力和無動力之間。但是動力飛機有其持續加

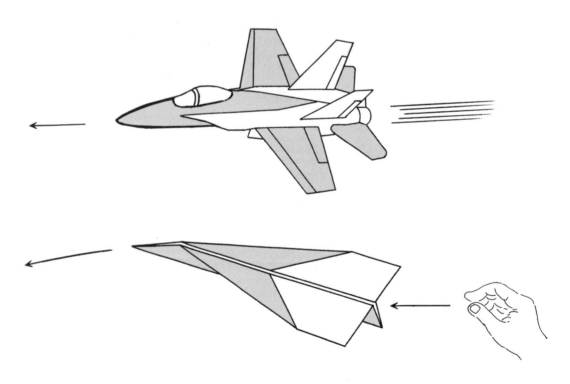

速性，滑翔機則沒有，滑翔機雖然也是靠著由高向下的動力滑翔，但滑翔機能夠藉著上升的氣流再度往上飛行，並且可以藉人力的操控使飛機上升。而紙飛機卻只能夠由上往下滑行，上升氣流對紙飛機來說是不太能利用的亂流，除非紙飛機是由高空丟下，在加速度之後也會產生像滑翔機碰到上升氣流再度上升一般的情形。

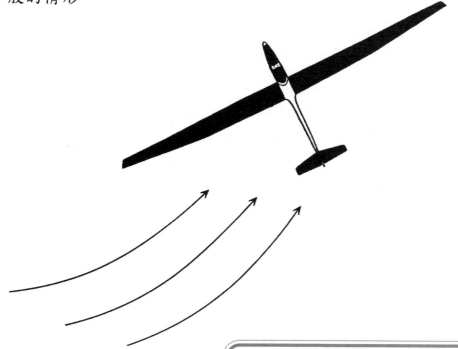

紙飛機本身不能產生動力，所以紙飛機飛行的力量，一半靠投擲出去的推力，一半是靠由高往下的滑行力量。

戰鬥機、一般飛機和紙飛機機翼剖面

　　一般飛機機翼剖面形狀為「上弧下平」，主要是當空氣緊密流過機翼表面時，形成上下壓力的不同，而使機翼往上升。當空氣同時流過上下翼面時，因上翼面有「彎曲弧度」，氣流通過的速度勢必要比平直的下翼面來得更快，而通過的速度越快，對翼面的壓力就會降低；反之，下翼面的氣流因速度較慢，對翼面的壓力就增加。因此，下翼面的壓力比上翼面的壓力大，使機翼往上浮升，簡單地說，也就是因為上下壓力的差別而產生升力。就像兩個手掌上下互相擠壓，下面的手往上擠壓的力量大於上面的手往下擠壓的力量時，手掌會往上抬舉是一樣的道理。

　　這個看似簡單又很複雜的原理，其關鍵就在當機翼前端上下翼面同時碰觸氣流時，而氣流通過翼面後，也會同時間通過機翼翼面的後端上下翼面，也就

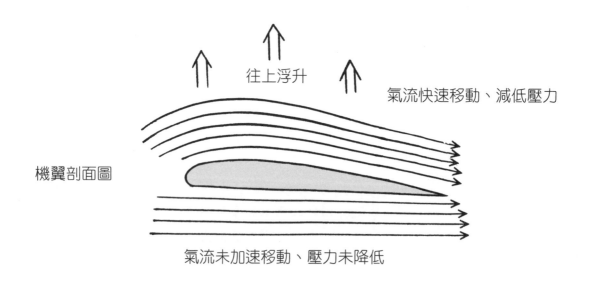

往上浮升

氣流快速移動、減低壓力

機翼剖面圖

氣流未加速移動、壓力未降低

是說氣流通過上下翼面是「同進同出」，但是因為上翼面有弧度，氣流必須加快；而下翼面的氣流不必加速，所以比較慢。假設兩個人同時跑在上下弧度不同的路，而且要「同時抵達終點」，上面為弧形路，下面為平直路，因此上面的人，必須加快腳步，才能和跑平直路的人同時抵達終點。按照白努力定律「速度越快，壓力越小；速度越慢，壓力越大」，因此下翼面壓力大於上翼面，而使機翼向上抬舉。

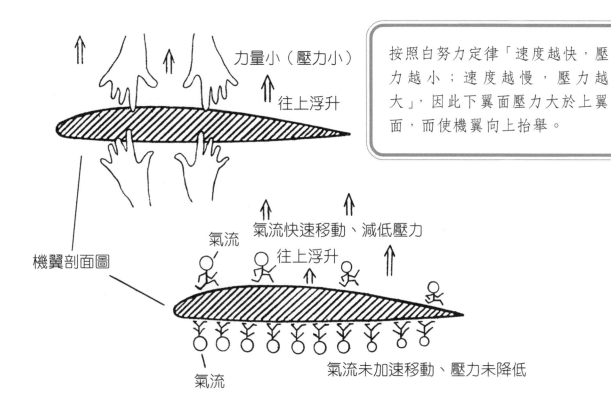

力量小（壓力小）

往上浮升

按照白努力定律「速度越快，壓力越小；速度越慢，壓力越大」，因此下翼面壓力大於上翼面，而使機翼向上抬舉。

機翼剖面圖

氣流

氣流快速移動、減低壓力

往上浮升

氣流

氣流未加速移動、壓力未降低

淚滴形或水滴形機翼剖面

　　戰鬥機的機翼剖面許多設計為上下翼面弧度相等的「淚滴形」或「水滴形」，因為形狀就像水滴自由落下時的形狀，所以稱之。這種造型為了方便戰鬥機處在高速轉彎迴旋或翻轉時候的操控，所以如此設計。當飛機倒飛時，只要調整襟翼的部位，就能讓飛機在倒著飛的情況下，產生足夠的昇力。

　　紙飛機因為速度不是很快，加上續航力不長，很容易因空氣阻力而降低飛行的速度，大致上，機翼的剖面形狀，似乎影響不大。「摺疊式」的紙飛機大部分的主翼都是雙層摺疊，就是在迎接空氣的機翼前端，也有類似戰鬥機「淚滴型」造型的「弧度」構造，但通常以加強主翼結構的厚度和強度的作用比

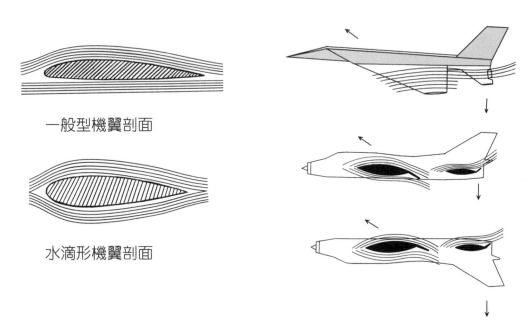

一般型機翼剖面

水滴形機翼剖面

水滴形機翼多用在高速度戰鬥機，運動性能較靈活。

較大，至於對紙飛機產生升降的主要因素，反而是平行尾翼的「升降舵」，而「升降舵」因為面積比較小，都只是「單片紙張」而已，並沒有任何雙層摺疊產生的弧度造型，如果把「單片型」機翼放大，就像一塊沒有刨平的木板而已。而單面型平行尾翼靠著「升降舵」的升降，卻已經非常敏感，足以操控整架紙飛機的飛行。

　　因此，得到一個結論，紙飛機的機翼剖面應該介於「上弧下平」和「淚滴形」兩者之間，因此操控方式也有別於一般飛機和戰鬥機的模式。

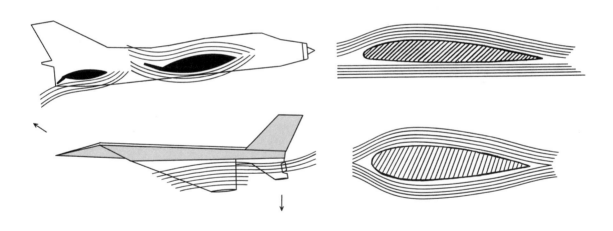

紙飛機的機翼剖面介於「上弧下平」和「淚滴形」兩者之間，因此操控方式也有別於一般飛機和戰鬥機的模式。

用長方形的紙摺紙飛機

再來介紹的這種飛機，也是從簡易紙飛機變化出來的，因為摺出來機頭很像魚叉，所以叫做「魚叉飛機」，摺法如下：（1）（2）正面—兩邊對摺，打開後找出中分線，左上、右上兩個對角往中心線摺下來。（2）（3）正面—靠近中心線的兩個角再往左上、右上「翻摺」，大約與左上、右上邊邊切齊。（4）（5）反面—兩邊對角往內摺進來，靠近中線，但不要太密合。（5）（6）左右兩邊向內「合摺」。（6）尖尖的機頭朝左邊，開口朝上，左邊機頭尖端算

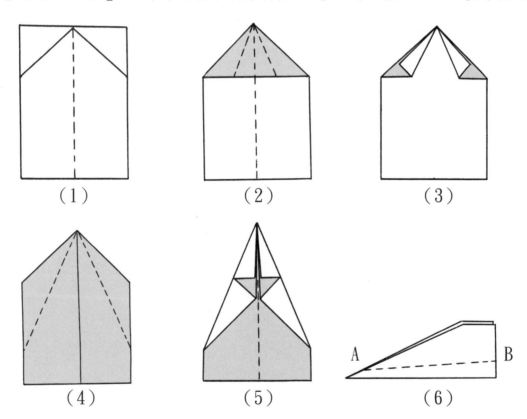

（1）　　　　　　　（2）　　　　　　　（3）

（4）　　　　　　　（5）　　　　　　　（6）

——魚叉式飛機

起約兩公分地方當作Ａ點，右邊分成三等份，從下面往上算起的3分之1地方
當作Ｂ點，兩點成一直線。（6）（7）上面機身向下摺，機頭地方會突顯出類
似垂直尾翼的「前凸翼」很像魚叉。（7）（8）機身向下摺好後，再放回原來
位置，在摺線的前、中、後釘上釘書針，釘書針的摺線前端向上算2分1當作
Ａ點；右邊釘書針線向上算起約3分之1當作Ｂ點，兩點成一直線。（8）（9）
線上機翼部分向下摺。機翼展開成滑翔翼形狀，如圖，即告完成。左右兩個角
微微向上彎曲即可飛行。

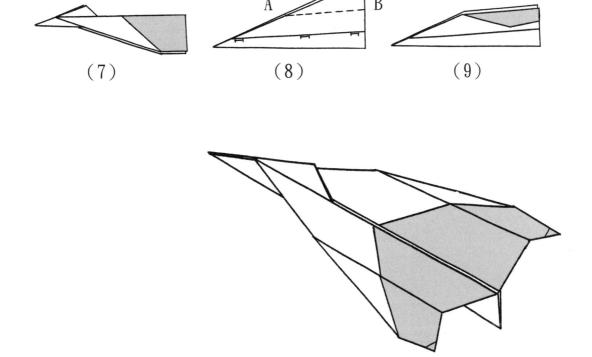

（7）　　　　　　　（8）　　　　　　　（9）

　　會摺上式的「魚叉式飛機」，再加上一個垂直尾翼，使變成完整型的紙飛機，比較兩種類型的紙飛機飛行狀態，看看有什麼不一樣。摺法如下：（1）（2）正面—兩邊對摺，打開後找出中分線，左上、右上兩個對角往中心線摺下來。（2）（3）正面—靠近中心線的兩個角再往左上、右上「翻摺」，大約與左上、右上邊邊切齊。（4）（5）反面—兩邊對角往內摺進來，靠近中線，但不要太密合。（5）（6）左右兩邊向內「合摺」。（6）尖尖的機頭朝左邊，開口朝上，右邊機翼分成三等份，從下面算起的3分之1地方當作A點；機身底邊分成三等份，從右往左算起3分之1的地方當作B點。（7）（8）兩點成一直

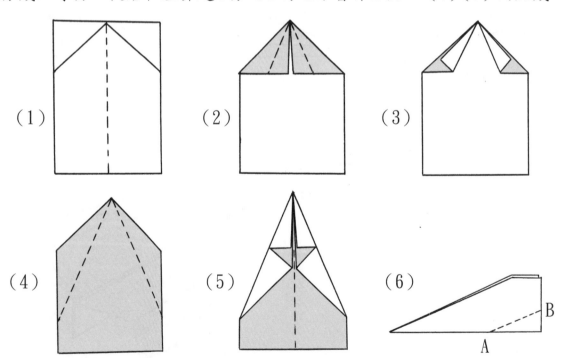

（1）　　　　　　（2）　　　　　　（3）

（4）　　　　　　（5）　　　　　　（6）

──魚叉式「有垂直尾翼飛機」

線往上摺，摺好後向內「反摺」當作垂直尾翼（虛線表示已摺進裡面）。（9）左邊尖尖機頭斜邊往上約2公分當做A點，機身「右下角」當做B點，兩點成一直線。（9）（10）上面機身向下摺，機尾出現「垂直尾翼」，機頭地方突顯出類似垂直尾易的「前凸翼」像魚叉。機翼摺下來之後，再放回原來位置，摺線前、中、後釘上釘書針。（11）（12）　釘好後機翼記得要摺下來，在左邊「機翼」和「機身底線」交叉的地方當作A點，右上方垂直尾翼和機身相連的角當作B點，兩點成一直線，下面機身往上摺，即告完成。

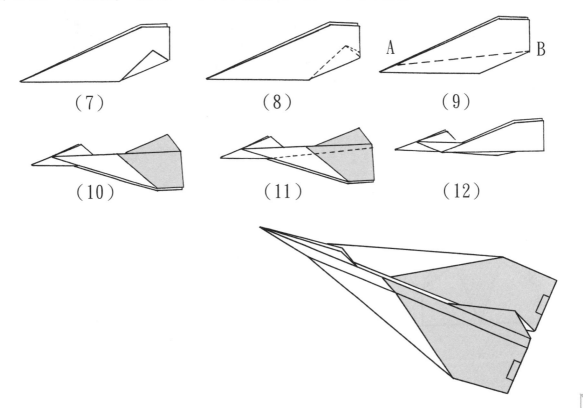

（7）　　　　　　（8）　　　　　　（9）

（10）　　　　　（11）　　　　　（12）

用長方形的紙摺紙飛機

這種紙飛機雖然是長方形紙摺成，但摺好後卻比較像正方形，因為頭部重心較重，飛行的速度較快，摺法如下：（1）長方形紙「直立」左右對摺後展開，找出中心線。（2）左上、右上角向中心線對摺（注意不要太密合）。（3）左右兩邊再向中心線對摺，頭部變成尖銳形狀。（4）上半部尖銳部位從中間向下對摺，與底線切齊。（5）由底線向上算起約3分之2尖端部位向上翻摺。

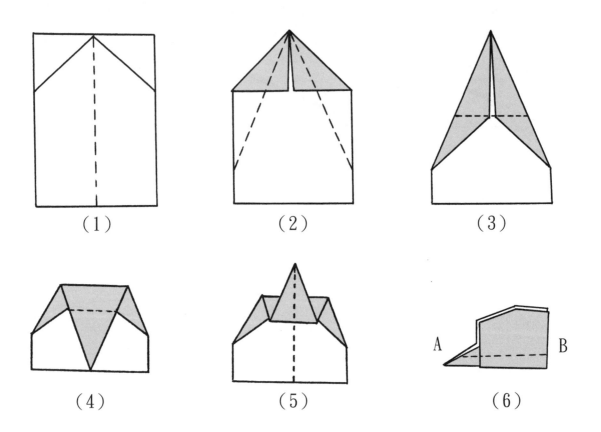

（1）　　　　（2）　　　　（3）

（4）　　　　（5）　　　　（6）

（6）（7）左右兩邊合摺，尖尖的部位朝左邊，開口朝上，機頭往上算起約2公分當作A點；右邊機翼分成三等份，從下往上算起3分之1的地方當作B點，兩點成一直線，摺線上面部份往下摺。（8）摺好後機翼再放回原位，在摺線釘上釘書針。（9）釘書針線往上3分之2再找出一條摺線，上面機翼往下摺即可（10）剪升降板。

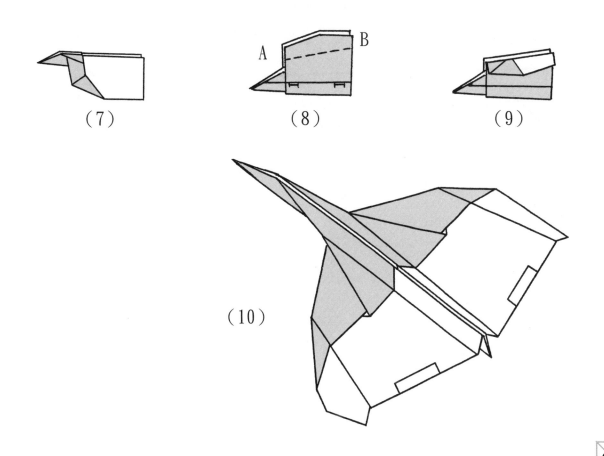

（7）　　　　　　（8）　　　　　　（9）

（10）

這種紙飛機雖然是長方形紙摺成，但摺好後卻比較像正方形，因為頭部重心較重，飛行的速度較快，摺法如下：（1）（2）長方形紙「直立」左右對摺後展開，找出中心線。（2）（3）左上、右上角向中心線對摺（注意不要太密合）。左右兩邊再向中心線對摺，頭部變成尖銳形狀。（3）（4）上半部尖銳部位從中間向下對摺，與底線切齊。（4）（5）由底線向上算起約3分之2尖端部位向上翻摺。（5）（6）（7）左右兩邊合摺，尖尖的部位朝左邊，開口朝上，機身底部從右往左算起約3分1當作B點；右邊機翼分成三等份，從下往

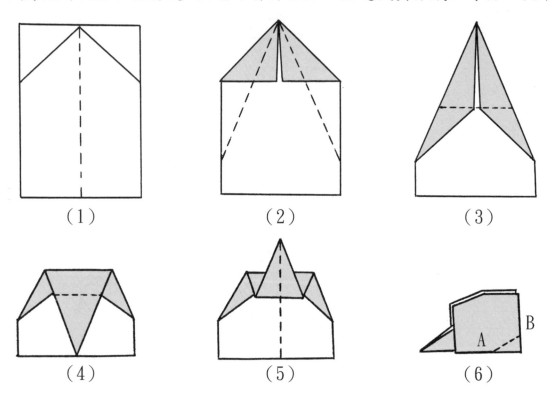

（1）　　　　　　　（2）　　　　　　　（3）

（4）　　　　　　　（5）　　　　　　　（6）

——閃電式加垂直尾翼

上算起3分之1的地方當作B點，兩點成一直線，下面直角往上摺。（7）（8）垂直尾翼已經摺入內部。（9）（10）左邊機頭往上算起約2公分當作A點；右下角當作B點，兩點成一直線，摺線上的機翼向下摺，摺好後摺線釘上釘書針。（11）（12）左邊機翼和機身交叉的地方當作A點；右邊垂直尾翼和機身相連接的地方，向下約1公分當作B點，兩點成一直線。摺線下的機翼向上摺即可。

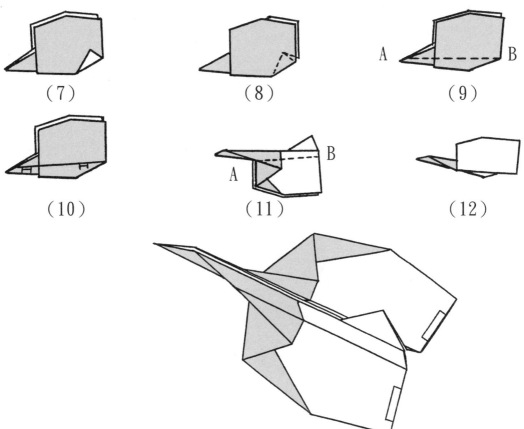

（7）　　　　　　　　（8）　　　　　　　　（9）

（10）　　　　　　　　（11）　　　　　　　　（12）

用正方形的紙摺紙飛機

正方形紙摺成的紙飛機之1

　　摺紙飛機也可以從正方形紙來摺，但因面積比較受限，不像長方形紙可以摺出的多樣。先從「對角中分線」的摺法開始，如圖所示，這種紙飛機摺的過程剛好是「一正一反」，就是摺完正面，摺反面；摺完反面，又換回正面。摺法如下：（1）（2）正面—兩邊對角往中間摺下來，注意中分線的地方留一些縫隙，不要完全的密合。（3）（4）成反面—上面尖角向下摺至左右兩個尖角

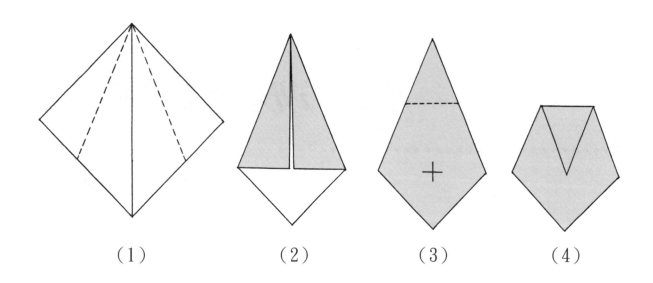

（1）　　　　　（2）　　　　　（3）　　　　　（4）

──「對角摺」的多邊形紙飛機

成一條線的中間點。（5）（6）翻成正面──左右兩個對角往下摺（中分線仍然
要留縫隙）。（7）（8）翻成反面──原本摺下來的尖角，再往上面摺。（9）（10）
翻成正面──左右兩邊往內合摺起來。合摺好後，開口朝上，最尖的朝左邊平放
下來（可以用筆桿順著摺過的地方輕輕壓平）。（10）（11）把右上的「斜邊」
分成三等份，在最下面的3分之1的地方當作A點；把「底邊」也分成三等份，

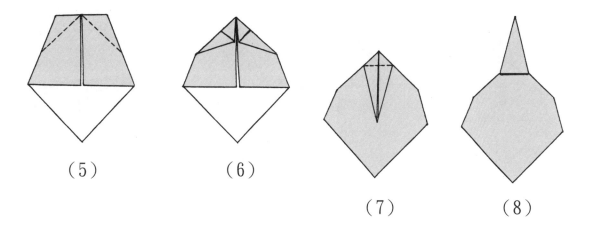

（5）　　　　　　　（6）　　　　　　　（7）　　　　　　（8）

在右邊3分之1的地方當作B點，把A點和B點連成一條線，右下角往上摺，摺完再放下來原點。把摺出來的右下角「小三角形」反摺凹進去裡面。（11）（12）把最右邊的直角當作A點，左邊從機頭算起約兩公分地方當作B點，兩點成一直線，上面機身往下摺（注意兩邊都要摺）。（13）把往下摺的機翼再放回原來地方，在摺線的前、中、後各釘上一根釘書針（釘書針不超過摺線），釘好後再把機翼摺下來。（14）（15）把右邊垂直尾翼和機翼連接的角往下約

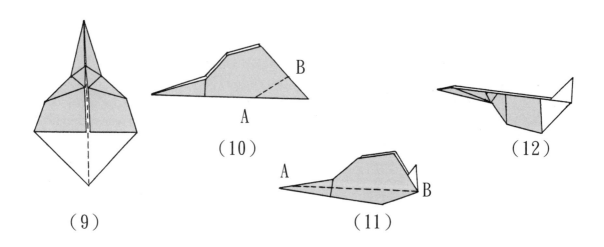

（9）

（10）

（11）

（12）

一公分當成Ａ點，把左邊機翼和機身交叉的地方當作Ｂ點，兩點連成一條直線，下面的機翼往上摺（兩邊都要摺），即告完成。（16）這種紙飛機必須靠升降舵控制飛行，在機翼後端剪出兩片「升降舵」，以機翼後端斜線分成三等份，中間部位各往內剪一公分（與機身摺線平行），把剪開的部位向上升起約為15度，是為升降舵。

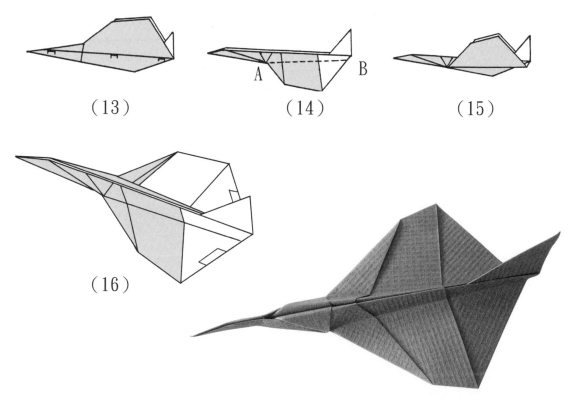

（13）　　　　　　（14）　　　　　　（15）

（16）

這種飛機的機翼形狀為類似菱形形狀，因為重心較輕，所以要多用半張紙加進去當作重心。（1）正面—在原有正方形紙之外，再剪出一個半張紙，左右對摺後張開。（2）（3）中間分格線朝上，半張紙的摺線和全張紙的摺線重疊在一起，然後由上往下摺至左右兩點連成直線的中心位置，摺好後像「鑽石」五角形狀。（4）正面—左上和右下角往中心線摺下來，變成菱形（留縫

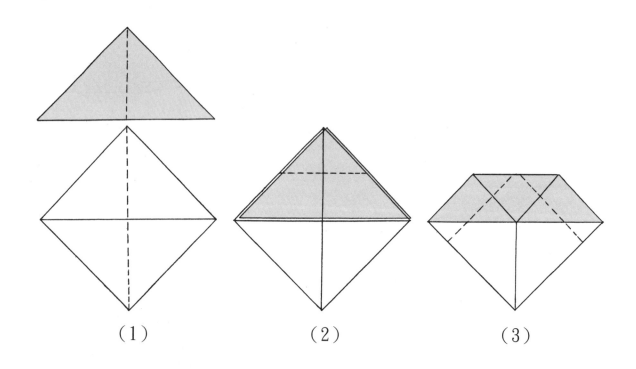

（1）　　　　　　　（2）　　　　　　　（3）

隙，不要太密合）。（5）（6）（7）左右兩面向內合摺起來。用手摸摸看，較硬的重心地方朝左邊，開口向上，左邊從頭算起約兩公分的地方為A點，右邊斜線分成三等份，在下面3分之1的地方當作B點，兩點成一直線，右下角向上摺，摺好後翻回原點，再向內「反摺」凹進去做垂直尾翼。（7）（8）左邊機頭尖角的地方算起約2－3公分當作A點，右下「角」的地方當作B點，兩

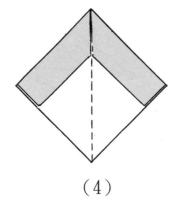

（4）

B

A

（5）

（6）

點成一直線，機翼向下摺（此時會看到突出來的垂直尾翼）。（9）機翼摺好後再放回原點，在摺線上前、中、後釘三個釘書針（不要超出摺線）。（10）（11）固定好之後，記得要把機翼再摺下來，然後把左邊機身和機翼「交叉點」當作A點，右上「角」向下算約1公分當作B點，兩點成一線，下面機身往上摺，即告完成。（12）記得在機翼尾端分成三等份，「中間部位」向前剪進約一公分（注意與機身平行）當作「升降舵」。

（7）

（8）

（9）

（10）

（11）

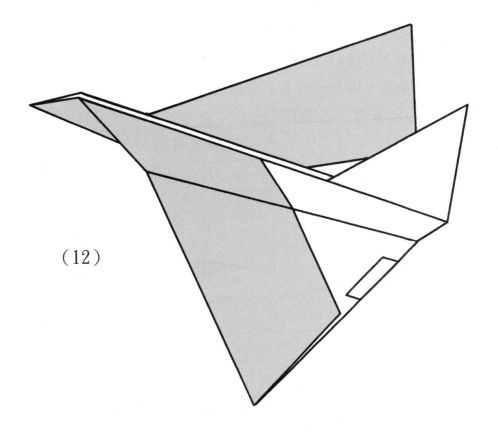

(12)

　　幻象 2000 飛機是一種很標準的「三角翼」飛機。「三角翼」的特色為能夠維持一定的「直線飛行」，而且在偏向的時候，機翼會自動導正方向，因此大部分的飛機幾乎也都是三角翼。要用摺紙的方式摺類似幻象 2000 紙飛機的方法有非常多種，這是另一種方式叫做「剪摺法」，也就是先摺好基本形狀之後，再動用剪刀稍微剪修之後，就能夠做出很像幻象 2000 的紙飛機。

　　台灣空軍使用的幻象 2000 是法國達梭公司製造的戰鬥機，其特色為「單翼式的」三角翼飛機（圖）。幻象 2000 為高空超音速全天候戰鬥機，引擎可產生至少 9000 公斤的推力，在 20000 公尺高空，可以以 2.3 倍音速飛行，四分鐘內可以爬升到 15000 公尺以上高度。這種飛機的外形特徵為很簡單的「單三角翼」，動作靈活輕巧。

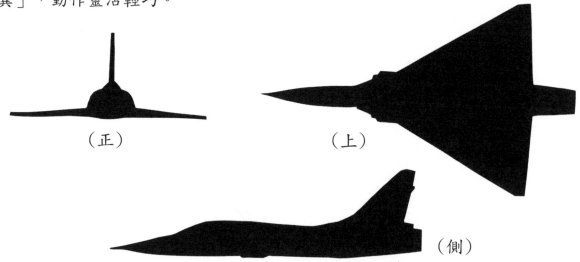

（正）　　　　　　　（上）

（側）

幻象 2000 三視圖

──「剪摺法」幻象 2000 飛機

　　根據上面摺好的飛機，用剪刀剪去某些部分，可以變成另一種飛機。將「主機翼」和「垂直尾翼」其中畫虛線的部分剪開，就變成很像幻象2000的單三角翼飛機。在機翼後面剪開升降板即可飛行。

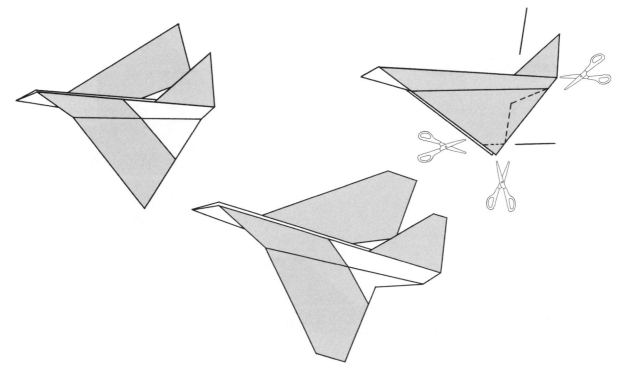

用正方形的紙摺紙飛機

　　還可以剪開垂直尾翼成高尾翼「標槍式」飛機。因為是根據針飛機製作出來，還是先介紹一下這種的歷史：標槍式戰鬥機為英國Gloster　Javelin公司，在1948年設計出來的全天候雙引擎戰鬥機，原型機在1951年首次試飛，1954年完成試飛，1956年開始服役於英國皇家空軍。

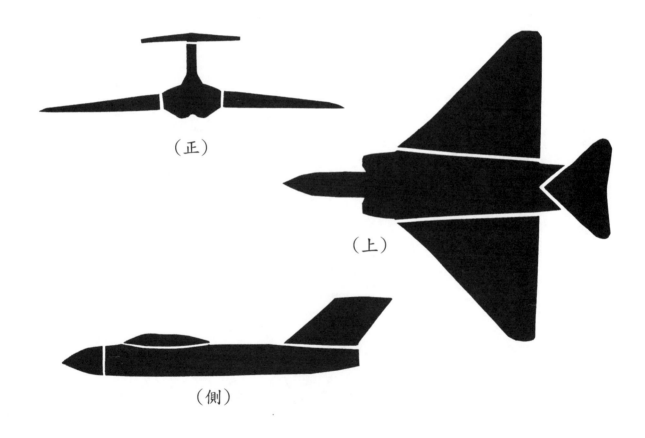

（正）

（上）

（側）

標槍式戰機三視圖

——「剪摺法」高尾翼「標槍式」紙飛機

　　這種飛機的外型構造特色為「三角形的高尾翼」設計。雖看似複雜，但摺成紙飛機卻很簡單。跟上面摺法一樣，只需要用一張正方形紙當作機身、機翼和半張正三角形的紙當重心即可。摺好後用剪刀做一些剪修，如圖所示，即可完成，做成的紙飛機非常逼真。飛行的時候，需要用到高平行尾翼的升降板來控制高低方向。

　　做法如下：剪開主機翼部分後，用美工刀由上往下切開垂直尾翼前端2分1，虛線以上部分機翼向下摺，變成「高尾翼」的紙飛機。必須在高尾翼的後面邊緣剪開升降板。

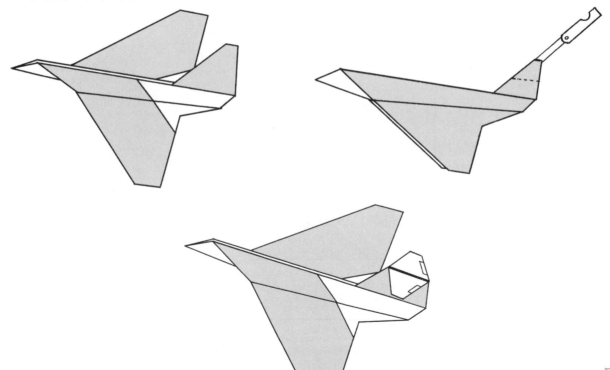

摺法如下：（1）正面—正方形紙左右對摺後找出中心線。（2）正面—左上、右上兩邊對角向中心線摺下來。（3）（4）反面—上半部對半向下摺。（5）（6）正面—左右兩邊向中心線對摺。（7）（8）（9）左右兩邊合摺，尖尖的機頭朝左邊；開口朝上面。右邊分成三等份，下面3分之1地方當作A點，底線中間地方當作B點，兩點成一直線向上摺，摺好後，向內翻摺成垂直尾翼。（10）（11）左邊機頭尖端大約2公分當作A點；右下角當作B點，兩點成一線，上面機翼向下摺。在摺線前中後釘上釘書針。（11）（12）左邊機身和機翼交叉的地方當作A點；右上角向下約1公分當作B點，兩點成一直線，下面機身向上摺。（13）須在機翼後面剪升降板。

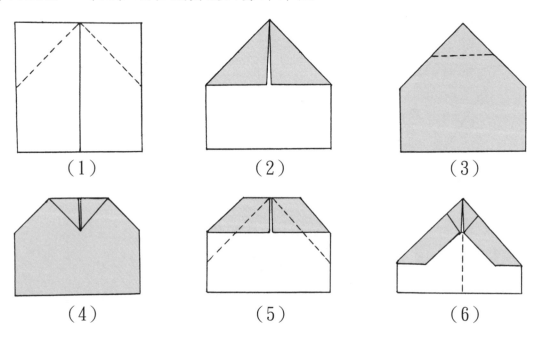

（1）　　　　　（2）　　　　　（3）

（4）　　　　　（5）　　　　　（6）

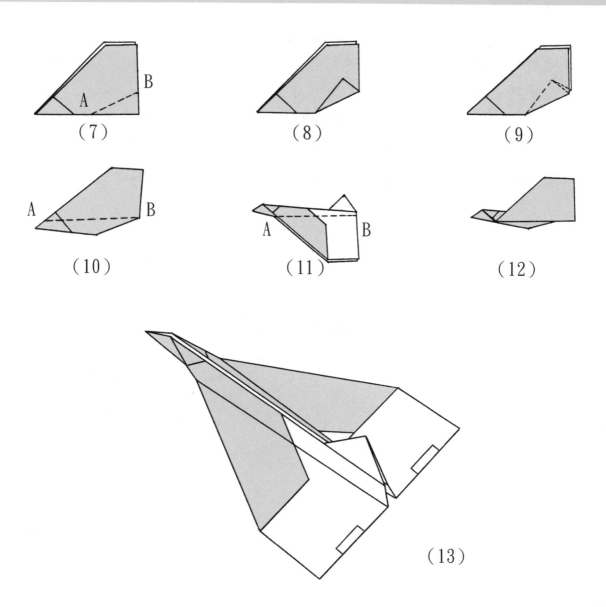

（7）

（8）

（9）

（10）

（11）

（12）

（13）

飛機頭部形狀

　　摺紙飛機首先要考慮的是機翼結構和飛行因素，所以通常機身和機頭的部分都被簡化，因此看起來比較不完全，不過在有限的空間裡，還是可做些變化，盡量接近真飛機的外形，大致可分成三種基本變化：「細」、「粗」、「厚」。像米格-29是標準的高機頭飛機用到較細的摺法，把多餘的部分摺到機翼裡面。F-5E的機頭很長就會用到較粗的摺法。像「肩翼型」的飛機運輸機、客機會用到厚的摺法，所以還是可以在一定範圍之內作變化。

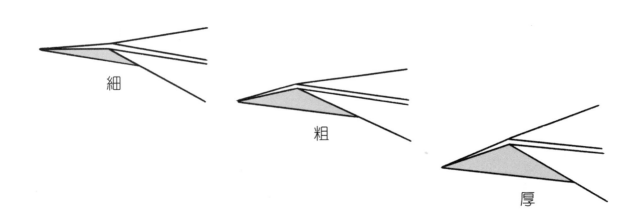

細

粗

厚

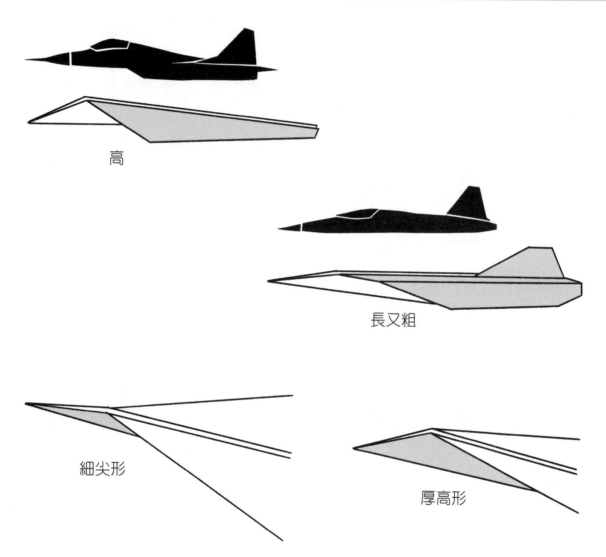

高

長又粗

細尖形

厚高形

飛機和紙飛機的構造比較

　　飛機基本外型構造為：機頭、機身、主翼、副翼、水平尾翼、垂直尾翼、升降舵、方向舵等。

　　紙飛機基本外形構造：機頭、機身、主翼、副翼、水平尾翼、垂直尾翼、升降舵、方向舵等。

　　外形構造大概都有，差別在於能不能發揮「飛行功能」而已，紙飛機的「機頭」部位，最主要是重心的配重。「機身」則為簡化的形狀，並不完全立體，主要在於方便「擲射」。「主翼」是最大承載飛機重量產生升力的地方，反而是最重的部位之一。主翼後面的「副翼」，紙飛機本身沒有動力，會形成太多

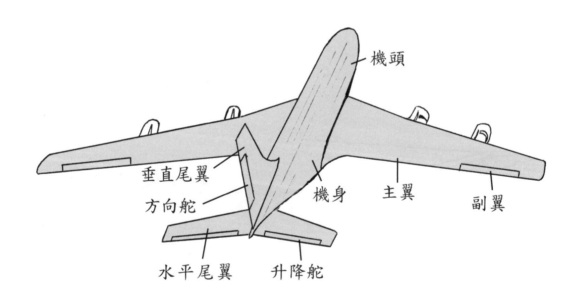

飛機基本外形構造

的阻力，比較少用。「水平尾翼」和後面的「升降舵」幾乎是紙飛機「升降」調整、修正的靈魂，是紙飛機用到最多的結構。「垂直尾翼」也是紙飛機很重的結構體，負責穩定直線方向的功能。但是垂直尾翼後面的「方向舵」，則選擇使用，雖然可以用來修正方向，如果單一使用「升降舵」做調整，則不用「方向舵」，以減少阻力的發生。

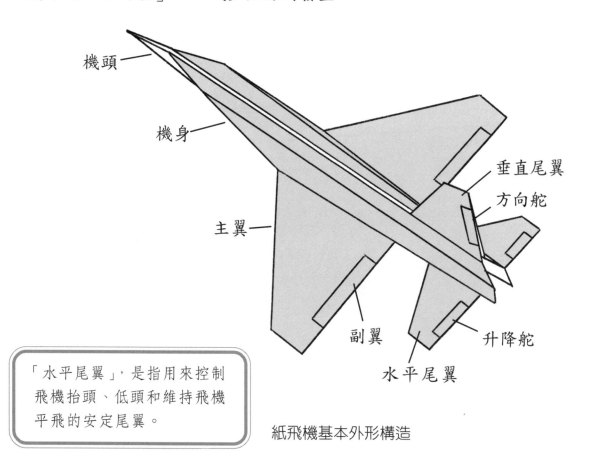

機頭

機身

主翼

垂直尾翼

方向舵

副翼

升降舵

水平尾翼

「水平尾翼」，是指用來控制飛機抬頭、低頭和維持飛機平飛的安定尾翼。

紙飛機基本外形構造

用8分5和4分3的紙摺紙飛機

8分5紙張摺成的紙飛機

可以摺紙飛機的方式可以說是無窮多，但要讓紙飛機飛起來，卻主要是「配重位置」，只要把那一股能將紙飛機拉向前的重心位置找出來，基本上任何紙飛機都可以飛。所謂「8分之5紙張」並不是一張紙撕成8分3，而是把一張紙的8分3包進去當作配重之後，還剩下8分5的紙張。摺法如下：（1）（2）長方形紙上下對摺兩次，左右對摺一次後直式展開，上面4分1的地方向下摺。（2）（3）上面部分再分成上下兩半，上半部向下摺。（3）（4）左上右上

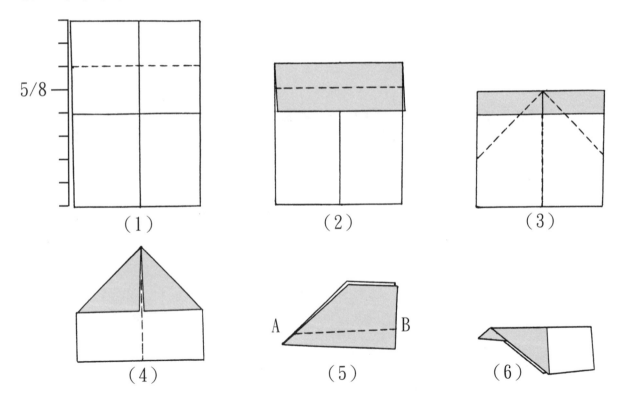

（1）　　　（2）　　　（3）

（4）　　　（5）　　　（6）

兩邊向中心線對摺（記得要留縫隙）。（5）（6）左右兩邊合摺。左邊機頭向上約2－3公分當作A點；右邊由下往上算起約3分之1地方當作B點，兩點成一直線，摺線上面的機翼向下摺。（7）（8）摺好後放回原來位置，在摺線前中後釘上釘書針。從這條線前端算起向上約1公分當作A點；摺線後端向上算起約2公分當作B點，再找出另一條摺線，上面向下摺。機翼展開，機身中間有一條氣溝。（9）機翼後面兩個角微微向上彎曲即可飛行。

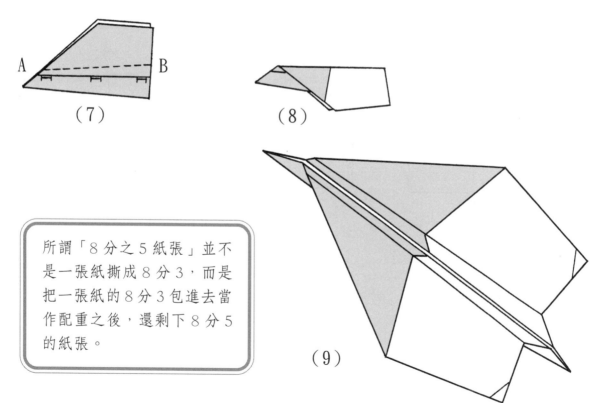

（7）

（8）

所謂「8分之5紙張」並不是一張紙撕成8分3，而是把一張紙的8分3包進去當作配重之後，還剩下8分5的紙張。

（9）

依此類推,「4分3」的紙也可以摺成飛機,所謂「4分3」的意思是把重心包進去之後,用剩下的4分3摺成紙飛機。摺法如下:(1)(2)長方形紙上下對摺兩次,左右對摺一次後直式展開,上面4分1的地方向下摺。(2)(3)左上右上兩邊向中心線對摺(記得要留縫隙)。(3)(4)左右兩邊再向中心線對摺一次。(5)(6)左右兩邊合摺,尖尖的機頭朝左邊,開口朝上。機身底部中間當作A點;右邊由下往上算起約3分之1地方當作B點,兩點成一直

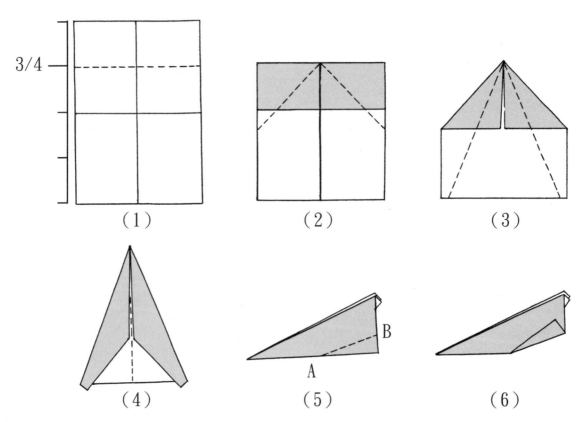

3/4

（1）　　　　　　（2）　　　　　　（3）

（4）　　　　　　（5）　　　　　　（6）

線，小直角往上摺。（6）（7）小直角摺好後放回原位再向內翻摺成垂直尾翼。（8）（9）左邊機頭向上約2公分當作A點；右下角當作B點，兩點成一直線，上面機翼向下摺。（10）摺好後放回原來位置，在摺線前中後釘上釘書針。（11）（12）左邊機身和機翼交叉的地方當作A點；右邊垂直尾翼右下角向下約1公分當作B點，兩點成一直線，下面機翼向上摺。（13）機翼後面剪出升降板。

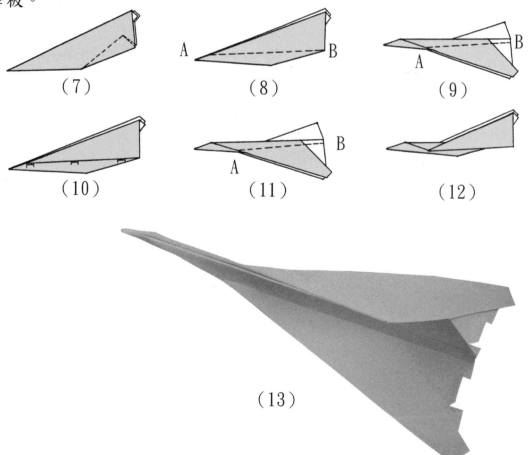

（7）　　　　　　（8）　　　　　　（9）

（10）　　　　　（11）　　　　　（12）

（13）

用8分5和4分3的紙摺紙飛機

117

由上面摺成的紙飛機,只要動一下剪刀稍作變化,可以變成類似「協和式飛機」或「太空飛機」,這兩種飛機的特色在於速度快而且穩定,因為窄而長的流線型三角機翼,又加上前面刻意包進去較多的重量,使得飛機向前的速度增強,和簡易紙飛機飛行特性不一樣。

記得剪好後要剪出升降板,才可以飛行。

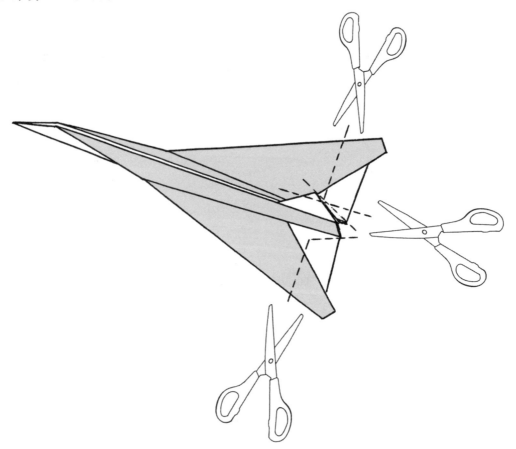

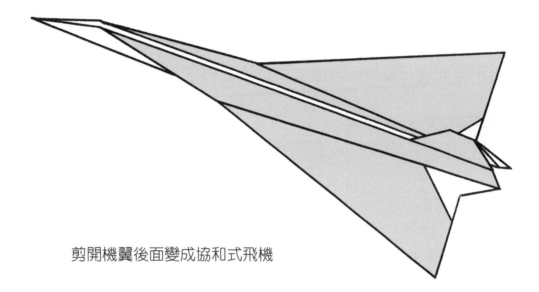

剪開機翼後面變成協和式飛機

　　雙垂直尾翼的飛機除了造型很立體之外，特色在於飛行時很穩定，但是摺的過程講求精確，才能夠減少偏向飛行。從紙飛機摺疊中要做出雙垂直尾翼有許多種摺法，先介紹長方形紙橫式摺法。摺法如下：（1）（2）長方形紙上下對摺兩次，左右對摺一次後直式展開，上面4分1的地方向下摺。（2）（3）左上角和右上角向中心線對摺（記得要留縫隙）。（3）（4）中心線下面兩個角向兩邊翻摺至左右兩個斜邊（不超過斜邊中心點）。（5）（6）左右兩邊合摺。左邊機頭向上約2－3公分當作A點；右邊由下往上算起約4分之1地方當作B點，兩點成一直線，摺線上面的機翼向下摺。（7）摺好後放回原來位

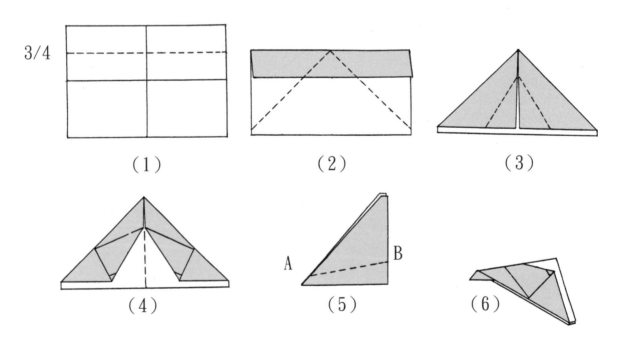

3/4

（1）　　　　　（2）　　　　　（3）

（4）　　　　　（5）　　　　　（6）

「向上摺角」雙垂直尾翼

置，在摺線前中後釘上釘書針。（8）（9）垂直尾翼外面小直角向內摺。（9）（10）左邊機身和機翼交叉地方當作A點；右邊由上向下算起約1公分當作B點，兩點成一直線，下面機翼向上摺。（11）摺好後用膠水或膠帶把機翼和機身重疊的地方固定，然後在機翼後面剪開升降板，就可以飛行。

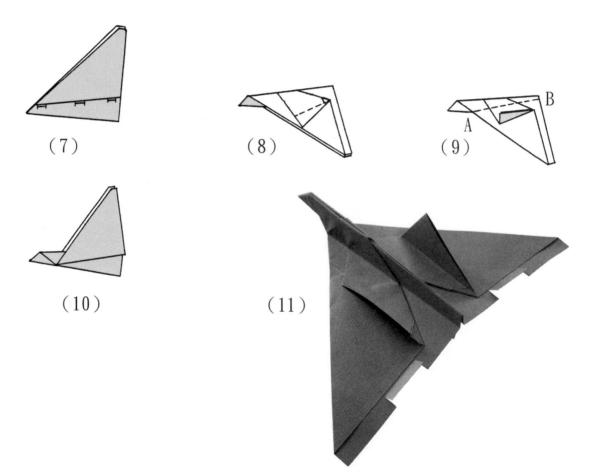

（7）

（8）

（9）

（10）

（11）

用8分5和4分3的紙摺紙飛機

4分3 紙張摺成的紙飛機之4

　　雙垂直尾翼最簡單的摺法，是把機翼末端直接摺下來，摺下的摺線和機身摺線平行，摺下來的翼面積最好不要超過機翼寬度的4分1，還有摺下來的角度可以是90度或45度。大致上注意到這三點，都可以有效的增加飛機的穩定性能。摺法如下：（1）（2）長方形紙上下對摺兩次，左右對摺一次後直式展開，上面4分1的地方向下摺。（2）（3）左上角和右上角向中心線對摺（記得要留縫隙）。（3）（4）左右兩邊再向中心對摺一次。（5）（6）左右兩邊合摺。

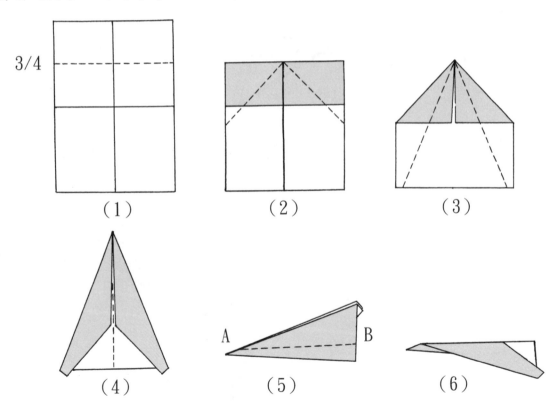

3/4

（1）　　　　　　（2）　　　　　　（3）

（4）　　　　　　（5）　　　　　　（6）

「向下摺角」雙垂直尾翼

左邊機頭向上約2－3公分當作A點；右邊由下往上算起約3分之1地方當作B點，兩點成一直線，摺線上面的機翼向下摺。（7）（8）摺好後放回原來位置，在摺線前中後釘上釘書針。右上角向下約4分1地方再找出一條和底邊平行的摺線，上面小直角向下摺。（9）注意摺下來的小直角為90度，上面的機翼要很平順，機翼和機身形成直角。必須剪出升降板。

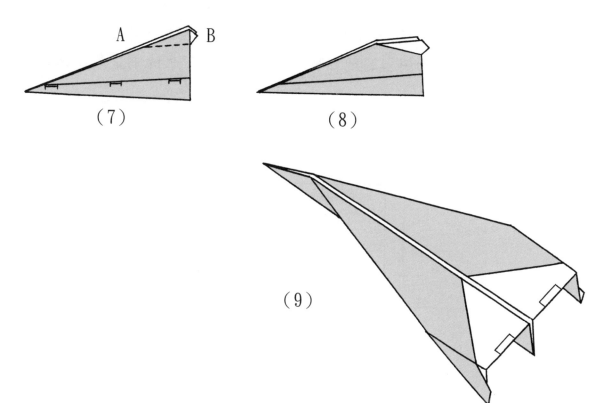

（7）

（8）

（9）

用8分5和4分3的紙摺紙飛機

「向下摺角」寬翼雙垂直尾翼飛機

　　用4分3的紙張摺成飛機，機翼長寬也會受到限制。把機翼面加大，也可以摺出另一種向下摺角的雙垂直尾翼。摺法如下：（1）（2）長方形橫式左右對摺後展開，找出中心線。（2）（3）左上角和右上角往中心線對摺（記得要留縫隙）。（3）（4）上半部尖角部分向下摺。（4）（5）左上角右上角再向中心線對摺。（6）（7）左右兩邊合摺。左邊機頭向上約2－3公分當作A點；右邊由下往上算起大約3分1或4分1地方當作B點，兩點成一直線，摺線上面的機翼向下摺。（8）（9）摺好後放回原來位置，在摺線前中後釘上釘書針，以右上角凸出來的方形中間，找出一條和底線平行的摺線，摺線上面向下摺。（10）摺好後在機翼後面突出的地方剪出升降板，摺下來的垂直尾翼為直角90度。

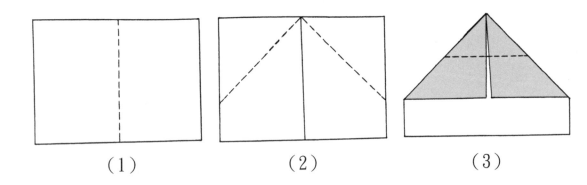

（1）　　　　　　　（2）　　　　　　　（3）

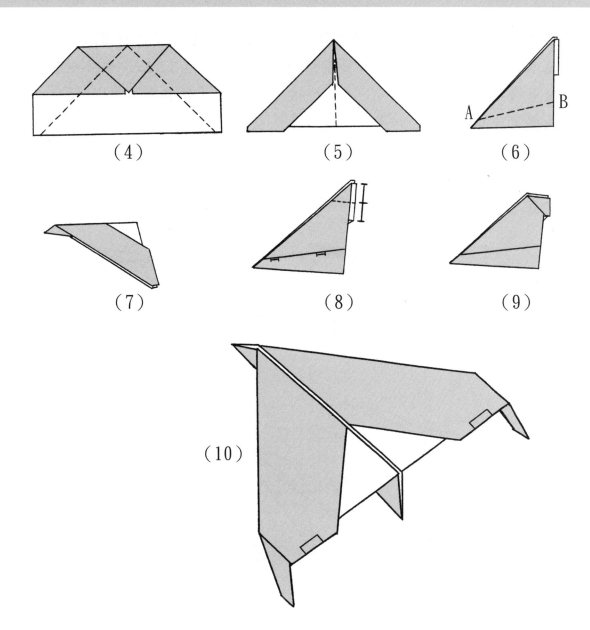

（4）

（5）

（6）

A　　　　　B

（7）

（8）

（9）

（10）

用8分5和4分3的紙摺紙飛機

十二種紙飛機立體基本變化

在熟練三種最基本機身摺法之後，加上垂直尾翼和機翼的摺法，可以變換成最基本的12種類型：（1）肩翼型機身＋長機翼。（2）三角機身＋長機翼。（3）四角機身＋長機翼。（4）肩翼型機身＋長機翼＋垂直尾翼。（5）三角機身＋長機翼＋垂直尾翼。（6）四角機身＋長機翼＋垂直尾翼。（7）肩翼型機身＋寬翼。（8）三角機身＋寬翼。（9）四角機身＋寬翼。（10）肩翼型機身＋寬翼＋垂直尾翼。（11）三角機身＋寬翼＋垂直尾翼。（12）四角機身＋寬翼＋垂直尾翼。

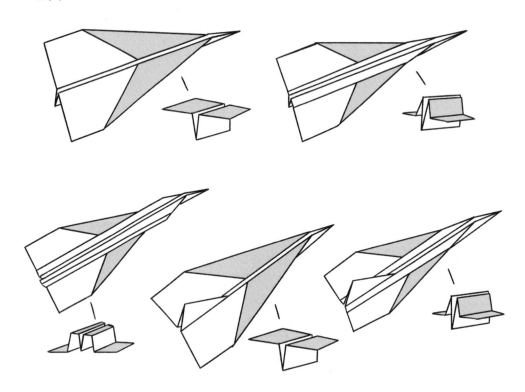

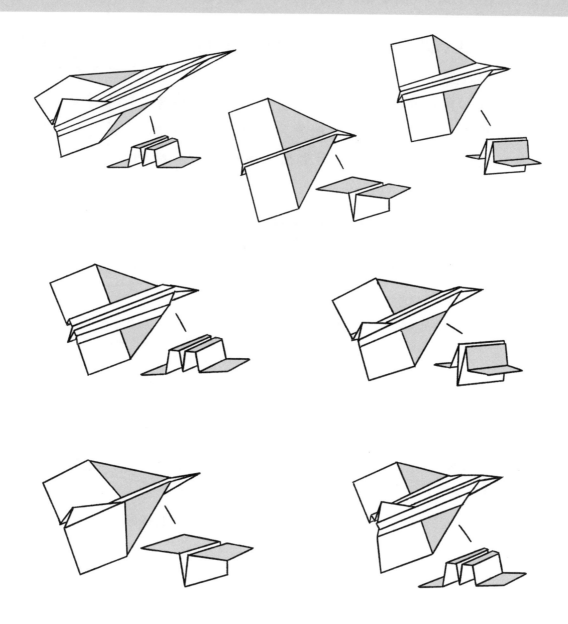

用8分5和4分3的紙摺紙飛機

五種立體機身的前後基本變化

　　除了12種基本摺法之外，還可以就「三角機身」和「四角機身」的前後變化，產生新的造型：（1）三角機身「前高後低」型。（2）三角機身「前低後高」型。（3）四角機身「前高後低」型。（4）四角機身「前窄後寬」型。（5）四角機身「寬面」型。（6）四角機身「窄面」型。熟悉12種機身造型和5種前後機身立體變化之後，就可以衍生出更多的紙飛機種類。

三角機身

前高後低

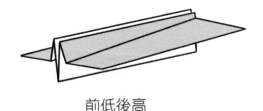

前低後高

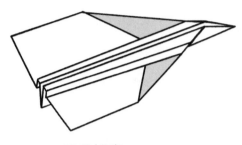

四角機身

前高後低

前低後高

寬面型

窄面型

用8分5和4分3的紙摺紙飛機

三種立體紙飛機的比較

紙飛機因摺出來的外型構造不同,而在飛行時其「高度」、「平衡度」、「速度」、「滑翔能力」也會有所不同,以簡易型立體紙飛機當作比較:一般而言,「肩翼型」飛機機翼位在機身上方,其重心分布位置升高;「三角形機身」飛機機翼在機身中間,重心略為下降;「四角形機身」飛機,機翼在機身最下方,重心最低。(圖)

一、「高度」飛行:「四角機身」最高,「三角機身」次之,「肩翼機身」最低。

二、「平衡度」:最穩定為「肩翼機身」,「三角機身」次之,「四角機身」最差。

三、「速度」:「四角機身」最快,「三角機身」次之,「肩翼型機身」最慢。

四、「滑翔能力」:「肩翼機身」最好,「三角機身」次之,「四角機身」最差。

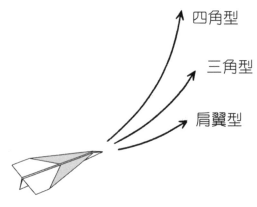

高度比較

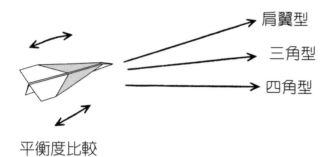

平衡度比較

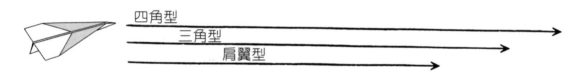

四角型
三角型
肩翼型

速度比較

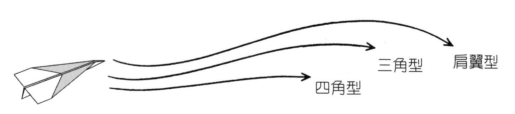

三角型　　肩翼型
四角型

滑翔能力比較

紙飛機的變化造型

像蟬的紙飛機之1

　　蟬看起來很笨重，飛起來的確也很笨重，不過畢竟還是會飛的昆蟲，做成紙飛機之後，飛行的模式有些相似。摺法如下：（1）長方形紙橫式，左右對摺後展開，找出中心線。（2）（3）左上右上兩個角向中心對摺（留縫隙）。（3）（4）上半部尖角部份向下摺。（4）（5）左右兩個斜邊再向中心線對摺。（6）（7）左右兩邊合摺。左邊機頭向上約2－3公分當作A點；右邊由下往上算起大約4分之1地方當作B點，兩點成一直線，摺線上面的機翼向下摺。（8）（9）摺好後放回原來位置，在摺線前中後釘上釘書針，左邊釘書針的摺線最前面向上約1公分當作A點；右邊釘定書針線最後端向上3分2地方當作B點，兩點成一直線，上面機翼向下摺。（10）摺好後，機翼展開，中間有一條大的氣溝，和滑翔翼很像。機翼最後面的兩個角微微向上彎曲即可飛行，不必剪升降板。

（1）

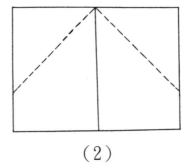

（2）

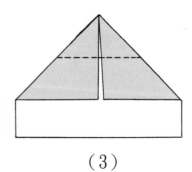

（3）

（4）　　　　　（5）　　　　　（6）

（7）　　　　　（8）　　　　　（9）

（10）

　　摺法如下：（1）長方形紙橫式，左右對摺後展開，找出中心線。（2）
（3）左上右上兩個角向中心對摺（留縫隙）（3）（4）左右兩邊合摺。（4）（5）
左邊機頭向上約2－3公分當作A點；右邊由下往上算起大約4分之1地方當
作B點，兩點成一直線，摺線上面的機翼向下摺。（6）（7）摺好後放回原來
位置，在摺線前中後釘上釘書針，右上斜邊中間找出一條和底線平行的摺線，
上面小機翼向下摺。

　　（8）摺好後機翼展開，向下摺角為45度，機翼最後面的兩個角微微向上
彎曲即可飛行，不必剪升降板。

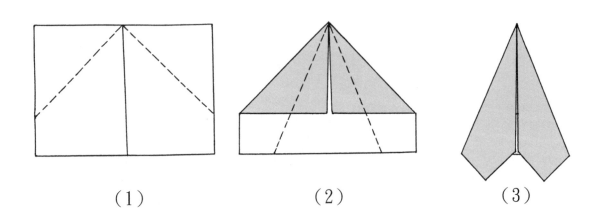

（1）　　　　　　　　（2）　　　　　　　　（3）

——尖頭式向上雙摺角飛機

（4）　　　（5）　　　（6）

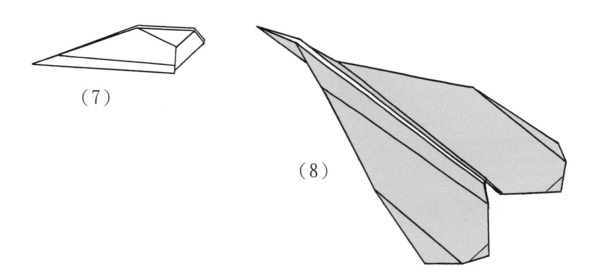

（7）

（8）

摺法如下：（1）正面—長方形紙橫式，左右對摺後展開，找出中心線。（2）正面—左上右上兩個角向中心對摺（留縫隙）。（3）（4）反面—上面尖角部份向中心點摺下來。（5）正面—左右兩邊再向中心線對摺。（6）（7）左右兩邊合摺。（7）（8）底線中間當作A點；右邊機翼邊緣從下往上算起3分1地方當作B點，兩點成一直線，右下小直角向上摺。（8）（9）把小摺角向裡面「反摺」成垂直尾翼。（10）（11）左邊機頭向上約2－3公分當作A點；右下當作B點，兩點成一直線，摺線上面的機翼向下摺。摺好後放回原來位置，在摺線前中後釘上釘書針。（11）（12）左邊機身和機翼交叉地方當作A點；

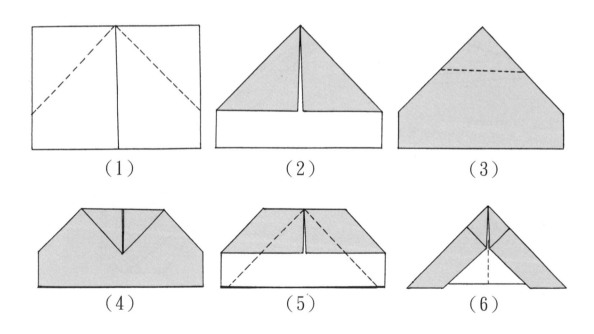

（1）　　　　　　（2）　　　　　　（3）

（4）　　　　　　（5）　　　　　　（6）

尖頭式向下雙摺角飛機

右邊約2分1地方當作B點，兩點成一直線，下面小機翼向上摺。（13）摺好後機翼展開，在機翼後面剪出升降板。

（7）

（8）

（9）

（10）

（11）

（12）

（13）

長頭形的紙飛機

　　這種紙飛機的摺法和多邊形機翼的紙飛機很像（圖39），只是這種紙飛機用長方形的紙張摺成，摺出來的機翼也比較寬。摺法如下：（1）（2）正面──長方形紙兩邊對摺後展開，找出中心線，左上右上角向中心線摺下來（留些縫隙）。（2）（3）正面──左右兩邊再向中心線對摺一次。（4）（5）反面──上面尖角對半向下摺下來至最底端切齊。（5）（6）反面──上下分成四等份，由上往下4分1地方畫一條摺線，下面尖角往上摺。（7）（8）正面──左上、右上兩個角再往中心線摺下來。（9）（10）左右兩邊往內合摺起來。合摺好後，開

(1)

(2)

(3)

口朝上，最尖的朝左邊平放下來（可以用筆桿順著摺過的地方輕輕壓平）。把「底邊」分成三等份，右邊3分之1的地方當作A點；右邊的「斜邊」分成三等份，下面3分之1的地方當作B點，把A點和B點連成一條線，右下角往上摺，摺完再放下來原點。（11）把摺出來的右下角「小三角形」反摺凹進去裡面當垂直尾翼。（12）（13）左邊從機頭往上算起約兩公分地方當作A點；右下角當作B點，兩點成一直線，上面機身往下摺（注意兩邊都要摺）。把往下摺的機翼再放回原來地方，在摺線的前、中、後各釘上一根釘書針（釘書針

（4）

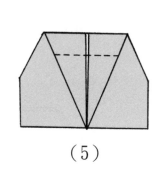

（5）

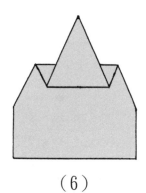

（6）

不超過摺線），釘好後再把機翼摺下來。（13）（14）左邊機翼和機身交叉的地方當作A點，右邊垂直尾翼和機翼連接的角往下約一公分當成B點，兩點連成一條直線，下面的機翼往上摺，即告完成。

（15）這種紙飛機必須靠升降舵控制飛行，在機翼後端剪出兩片「升降舵」，以機翼後端斜線分成三等份，中間部位各往內剪一公分（與機身摺線平行），把剪開的部位向上升起約為15度，是為升降舵。

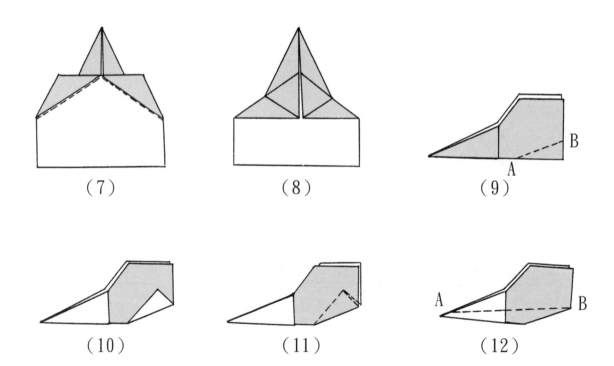

（7）　　　　（8）　　　　（9）

（10）　　　　（11）　　　　（12）

（13）

（14）

（15）

板子也可以飛的紙飛機

　　這種紙飛機從頭到尾幾乎都是平面形，只有在機翼的兩端為45度摺角，飛行的姿態很像美國隱形飛機F-117，這種「板子形」紙飛機可以飛，而且飛得很平穩，證明飛機只要抓得住重心，任何形狀的飛機都可以用來飛行。摺法如下：（1）（2）長方形紙橫式，左右對摺後展開，找出中心線。左上角右上角向中心線摺進來（留縫隙）。（2）（3）上面尖角部份分成上下兩等份，上面部份向下摺下來。（3）（4）左右兩邊再向中心線摺下來。（4）（5）把機翼中間以下的「三角形」紙片切割下來，並且將機翼切割的地方用膠水或膠帶連接起來。（6）把「三角形」紙片貼在機頭的地方。（7）（8）翻到反面—左右機翼最旁邊2分1地方找出一條摺線，由外向內對齊摺進來即可。摺好後記得翻回正面，摺角的機翼在下為45度。

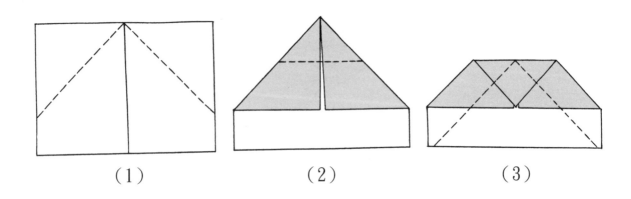

（1）　　　　　　　　（2）　　　　　　　　（3）

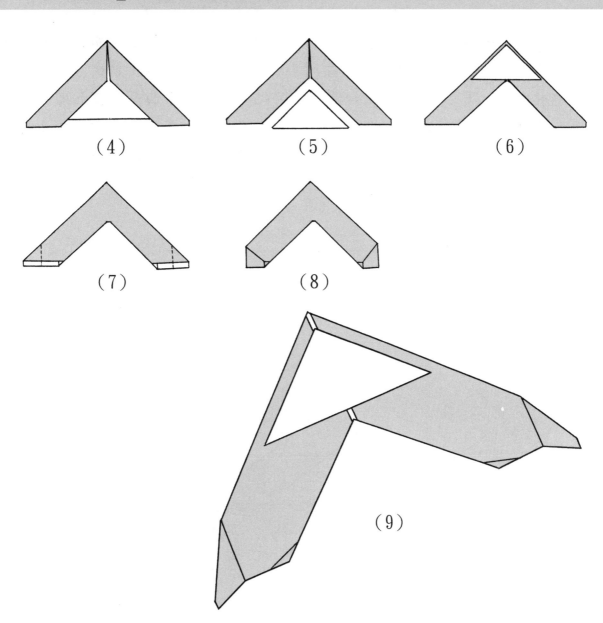

（4）　　　　　（5）　　　　　（6）

（7）　　　　　（8）

（9）

板子飛機擲射方式

　　這種紙飛機不像一般紙飛機有機身地方可以拿取用來擲射，而且紙飛機推出去的時候必須很平衡，才不會一離開手就墜落下去，所以擲射的方式比較特別，擲射方法如下：（1）首先如圖所示，把機翼後面兩個角微微上揚，角度不要太高。（2）飛行前仔細檢查左右摺角機翼角度是否都是一樣，並且向下摺角不要超過45度。（3）食指從後面往前伸進機身前端，拇指再從下面往上與食指相頂且輕輕夾住。（4）以最平衡的角度，輕輕的往「正前方」或微微向下推出去即可（往上擲射，很容易快速下墜）。

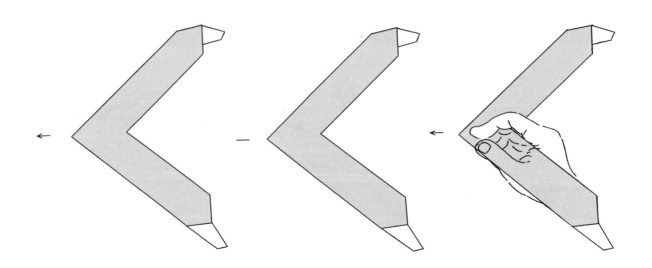

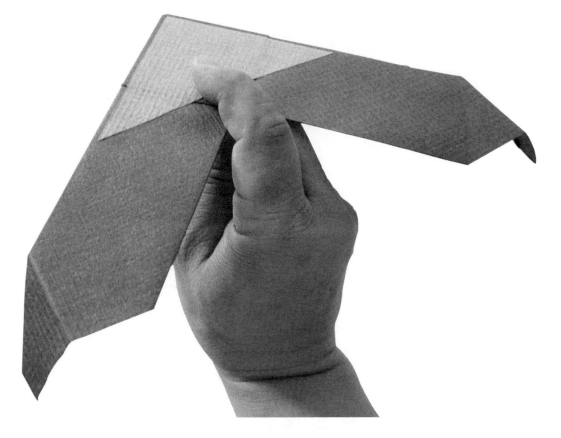

機翼面積對飛行影響的實驗

　　紙飛機本身沒有持續動力，只靠投擲出的「推動力」在空氣中滑行。又體積微小，對空氣很敏感，因此機翼的面積大小對紙飛機的影響非常大。「寬翼」的紙飛機雖然比較穩定，但速度較慢；「窄翼」飛機飛得快，但速度慢時不穩定。

　　要實驗之前先摺兩架簡易紙飛機，一架「寬的機翼」紙飛機，一架為「窄的機翼」紙飛機。

　　兩種紙飛機飛行時，「寬翼紙飛機」飛行較穩定，但速度較慢。「窄翼紙飛機」速度較快，但速度變慢時穩定度較不夠。

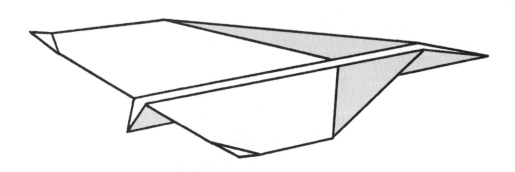

「寬翼紙飛機」飛行較穩定，但速度較慢。

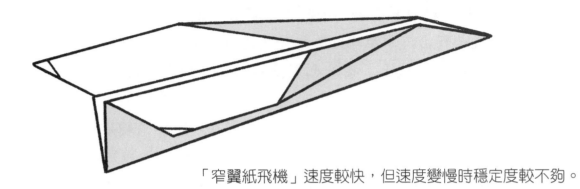

「窄翼紙飛機」速度較快，但速度變慢時穩定度較不夠。

紙飛機模仿最多種類的「滑翔翼」

　　「滑翔翼」是一種簡單易飛的飛行器，通常由高的地方往山谷或往山下地方助跑起飛，或是藉由汽車拉線助跑起飛，或藉著上昇氣流起飛。其簡單的外型，很容易表現在紙飛機上，摺法也是簡單的幾個動作而已。

　　這種紙飛機的靈感來自於「鈔票」，有一天一個朋友拿著一張一千元的鈔票，開玩笑的說：「你那麼會摺紙飛機，如果你可以用這張鈔票馬上變出一架紙飛機給我看，鈔票就給你。」我從來沒摺過這種飛機，鈔票又是「長條形」，但原則上任何形狀都可以摺紙飛機，當下我把鈔票對角先摺成五角形，

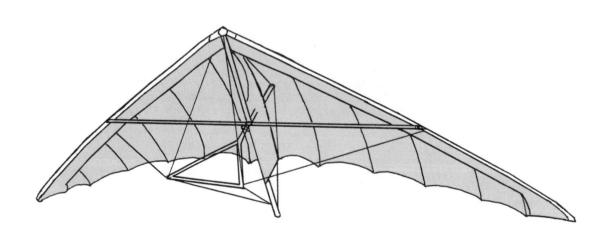

剛好重心也對，幾個動作後摺出一架 「三角形滑翔翼」紙飛機。這種摺法還可以變化成幾種三角翼 「有垂直尾翼」飛機，因為重心的位置剛剛好在適當的位置，不用太多的調整就可以飛得很好。

　　因為用的紙張為「長條形」紙，摺法為比較特殊的「交叉對角摺」（圖），摺法簡單，只要對角準確，摺出來之後不用太多調整就能夠飛行。但務必注意，不要使用鈔票摺飛機，只要把長方形紙剪成正方形紙後剩下的長條形紙，拿來加以利用就可以了！

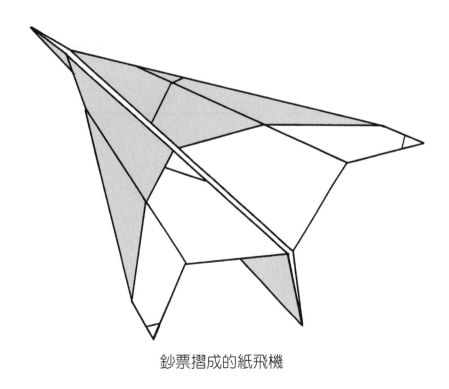

鈔票摺成的紙飛機

要做這種紙飛機之前，先把準備的A4影印紙，剪出一個正方形紙，但不是用這張正方形紙，而是用剪開後剩下的那一張像鈔票形狀的「長條形」紙，所以剪開時，務必要非常精確。摺法如下：（1）（2）長條形紙橫式平放，右上「角」向左下「角」對準後重疊摺下來，變成「五角形」。（2）（3）把「五角形」轉正。（4）（5）左右兩邊對摺後展開，找出中心線，左上角、右上角向中心線摺下來（注意不能太密合，留一點小縫隙）。（6）（7）左右兩邊合摺，比較厚的朝左邊，開口向上。左邊機頭最尖銳地方向上約1公分當作A點；右

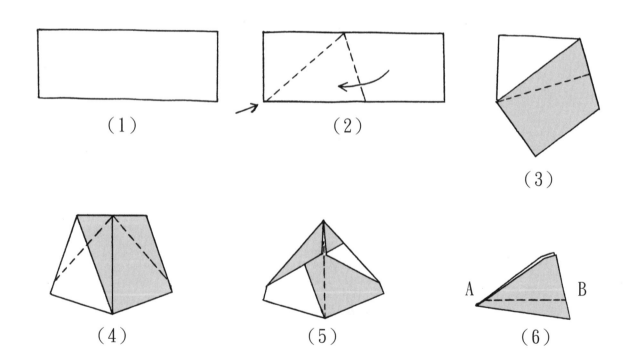

（1）　　　　　　　（2）

（3）

（4）　　　　　　　（5）　　　　　　　（6）

——滑翔翼

下角向上約3分1當作A點，兩點成一直線，上面的機翼向下摺。（8）（9）摺下來後再放回原來位置，在摺線前後各釘上釘書針。左邊摺線最前端向上約1公分當作A點；右邊向下算約3分之1地方當作B點，兩點成一直線，最上面的機翼向下摺下來。

　　摺好後機翼打開成滑翔翼的形狀，兩邊外緣摺角機翼為45度，摺角機翼最後面的角微微上揚即可飛行。

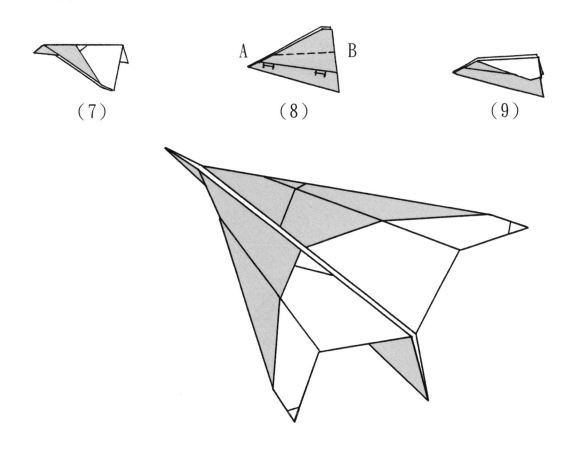

（7）　　　　　　　（8）　　　　　　　（9）

長條形對角摺成的紙飛機之2

　　上面的滑翔翼會摺之後，可以再摺一架有垂直尾翼的這類型紙飛機，摺法如下：（1）（2）長條形紙橫式平放，右上「角」向左下「角」對準後重疊摺下來，變成「五角形」。（2）（3）把「五角形」轉正。（4）（5）左右兩邊對摺後展開，找出中心線，左上角、右上角向中心線摺下來（注意不能太密合，留一點小縫隙）。（6）（7）左右兩邊合摺，比較厚的朝左邊，開口向上。底線中間當作A點；右下角向上約3分1當作B點，兩點成一直線，下面的小直角向上摺。摺好後放下來，向內「反摺」成垂直尾翼。（8）（9）左邊機頭向上算起約1公分當作A點；右下角當作B點，兩點成一直線，上面機翼向下

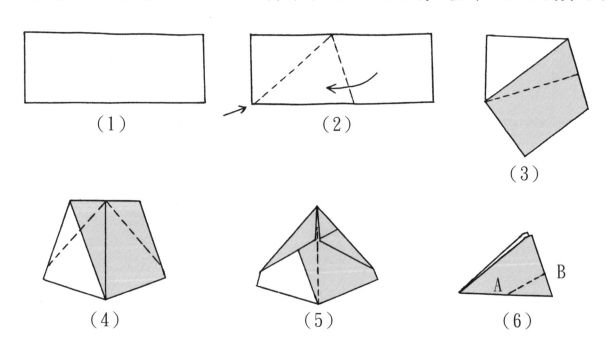

（1）　　　　（2）　　　　（3）

（4）　　　　（5）　　　　（6）

──三角翼紙飛機

摺。垂直尾翼突出在上面。（10）摺好後放回原來位置，前後訂上訂書針。（11）（12）左邊機身和機翼交叉的地方當作A點；垂直尾翼右下角向下約1公分當作B點，兩點成一直線，下面機翼向上摺。（13）摺好後在機翼後面剪開升降板，機翼和機身保持90度。

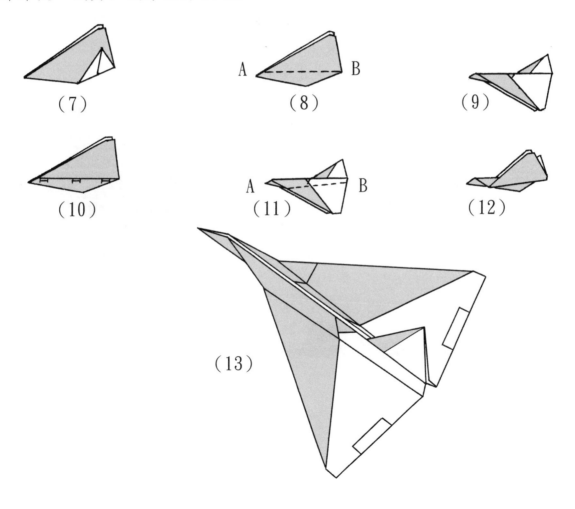

（7）　　　　　　（8）　　　　　　（9）

（10）　　　　　　（11）　　　　　　（12）

（13）

紙飛機的變化造型

用簡易飛機剪成「協和式」飛機

　　「協和式」飛機是一種體態相當優美的超音速噴射客機，因為講究速度快，外表機身構造的設計非常流線化，跟未來式的「太空飛機」設計非常相似。這種飛機是英法兩國工程師互相合作生產的結晶，雖然設計和製造時間相當早，但至今仍然是世上最先進的客機之一，其優點為速度快，是音速的兩倍，從紐約飛到倫敦只要三個半小時而已，但因飛行時會產生所謂的「音爆」，相當的吵雜，許多城市不是很歡迎。雖然如此，在講究時間就是金錢的現代，協和式飛機還是世界上飛得最快的噴射客機。

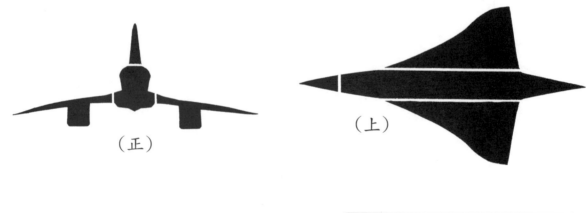

（正）　　　　　　　　　　　　（上）

（側）

協和式客機三視圖

「協和式」飛機是一種體態相當優美的超音速噴射客機，因為講究速度快，外表機身構造的設計非常流線化，跟未來式的「太空飛機」設計非常相似。

雖然是很先進的飛機，但製作成紙飛機卻出奇的簡單，只要把簡易型的紙飛機稍微改變一下，就可以輕易的摺出「協和式紙飛機」。協和式從正面可以看出屬於「低主翼飛機」，因此機身應該摺成「立體四角形」，但是摺成立體四角形之後機翼面積會變窄，重心不穩定，因此把機身摺成立體三角形，反而比較適合飛行。

　　摺法如下：（1）先摺好一架「三角機身」或「四角機身」有垂直尾翼的簡易紙飛機。（2）如圖所示，剪掉主翼和垂直尾翼多餘的地方（虛線）即可。（3）必須剪升降板，並且上揚的角度不要太大，約在15度左右。

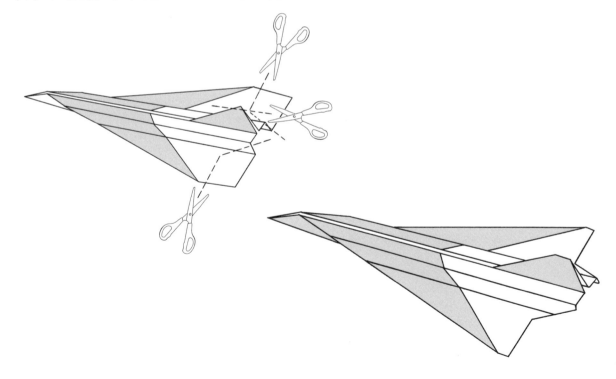

用標準圖摺成的紙飛機

「肩翼型」直翼紙飛機

　　「肩翼型」如果是設計成「後掠角度」的機翼，速度不受影響（圖）。而「肩翼型」加「直翼型」的飛機，大部分則是速度較慢，或需要較大升力的機型，像一般小型客機、教練機或對地面攻擊機等。直翼型飛機飛行時雖然阻力大，速度不快，但是產生的升力也大，可以在小範圍之內做類似特技的「翻滾」動作，這也是直翼型飛機的特色。

　　紙飛機要做成「直翼型」，過程比較複雜，主要在於機翼和重心的位置不容易掌握。依照標準圖來做，過程卻很簡單，經過剪去不要的部份之後，按照號碼順序摺就可以了。但在摺的過程中，注意摺完每一個步驟，用透明膠帶，把分開的部位「黏」接起來，就可以增加紙飛機的完整結構，和減少在空氣中的阻力。

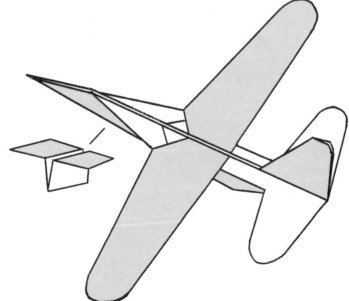

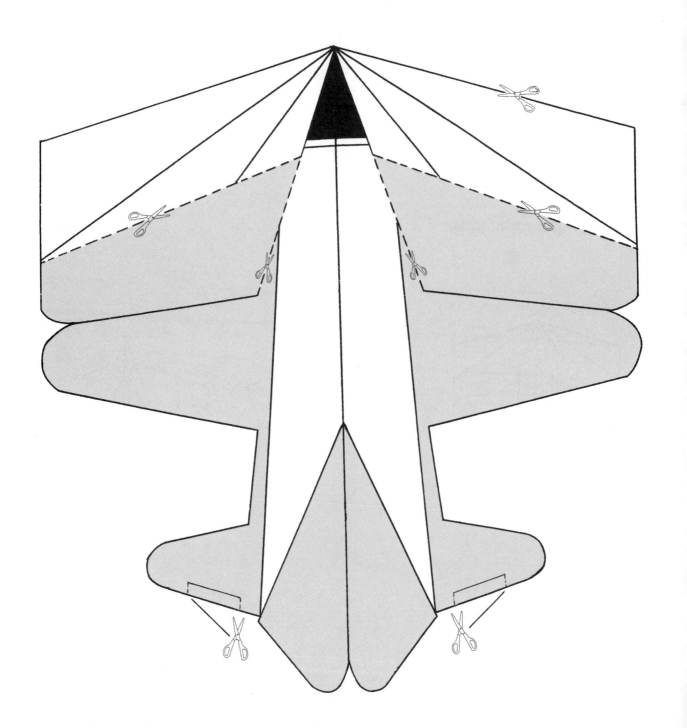

肩翼型直翼飛機摺法分解圖

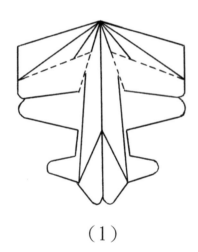

（1）

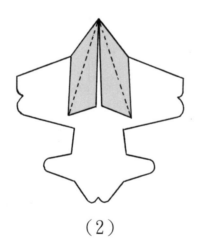

（2）

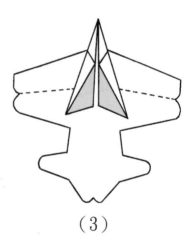

（3）

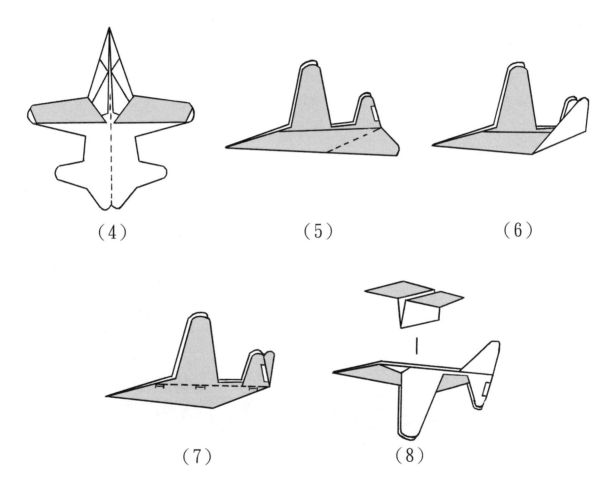

（4）　　　　　　　　（5）　　　　　　　　（6）

（7）　　　　　　　　（8）

「肩翼型」Ｆ－１１１戰鬥轟炸機

　　美製的F-111，從外表看起來屬於肩翼型飛機。這是全世界最早真正使用「可變翼」的機種，就是主機翼可以自由往前往後移動，主要在利於長距離和超低空的快速攻擊能力，一般是起飛或降落時機翼前移張開，以增加迎風面產生昇力；高速飛行時雙翼往後移，形成高後掠角度，以降低風阻，利於高速飛行。這是一種高載重量的複合式戰鬥轟炸機。1964年試飛，但1973年便停產。雖然如此，美國、歐洲許多國家都是配署在第一線做為全天候主力作戰之用。

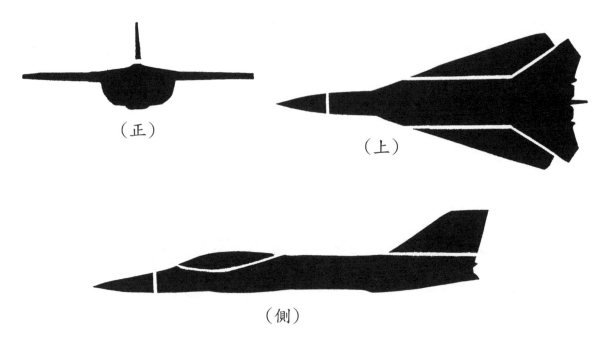

（正）

（上）

（側）

美國戰機 F-111 三視圖

前面提過「肩翼型」的飛機既可快速飛行又有很高的滑行力，這兩種的能力剛好是紙飛機最需要的特性，所以紙飛機利用到最多之一的也是這種「肩翼型」紙飛機。不過摺成紙飛機時，機身的部位被抽象化，而且只做後掠翼的形式，不做可變翼，雖然機身外型不全然立體像真，但是摺成後，飛行姿態很逼真，速度很快，而且可以低空飛行。當然還是要摺得很準確，才會飛出那種感覺來。

　　這架紙飛機因為是標準型，所以就用設計好的標準圖，影印成 A4 或 B5 大小的紙，剪去不要的部分，按照分解圖順序摺，摺好後，用膠帶或膠水把機翼分開的部份黏起來，讓機翼一體成型，再把升降舵剪開，向上升 45 度即可飛行。

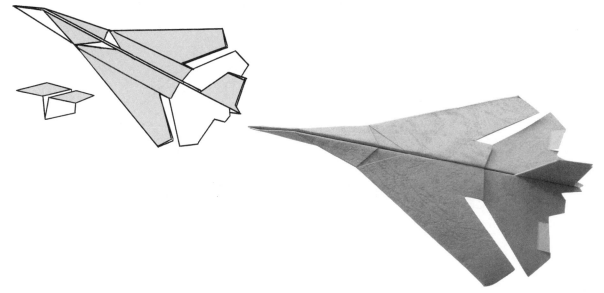

用標準圖摺成的紙飛機

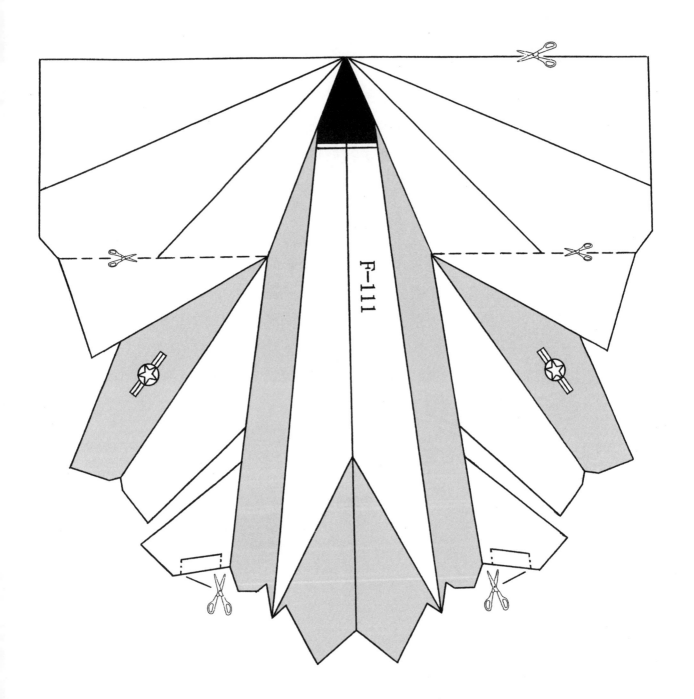

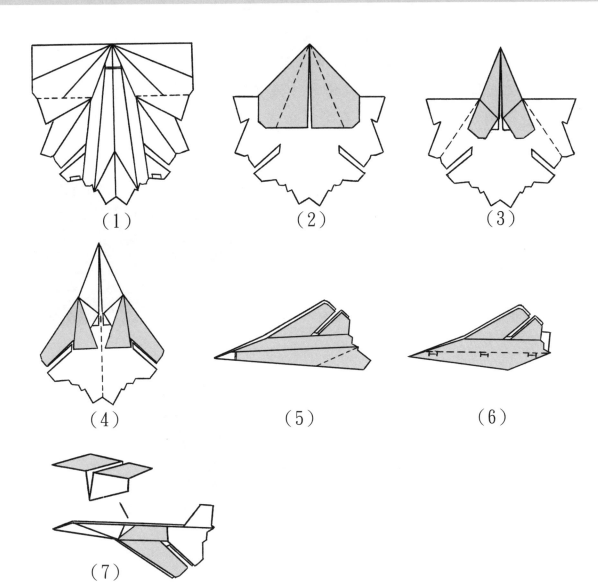

（1）　　　　　　　　（2）　　　　　　　　（3）

（4）　　　　　　　　（5）　　　　　　　　（6）

（7）

「肩翼型」旋風式戰鬥機

　　「旋風式」戰鬥機是由英國、西德、荷蘭、義大利共同開發而成。原型機在1974年試飛,正式飛行在1977年。這是一種多功能的戰鬥機,包含制空、偵查、對地支援、對地和船艦攻擊等。機翼採25度到68度的「可變翼」和「後掠翼」設計。還有極高的垂直尾翼結構,在低空高速飛行時非常穩定。

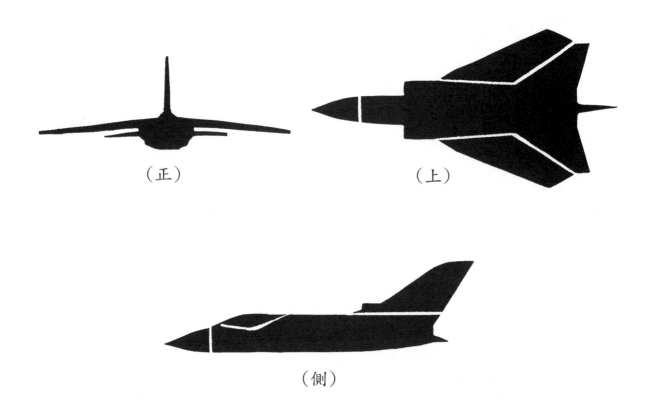

（正）　　　　　　　　　　　（上）

（側）

國際協同開發的旋風式戰機三視圖

「旋風式」戰鬥機經常在萊茵河河面上低飛練習，其低空飛行的雄姿，正是我對這架戰機特別感興趣去研究的地方。這架飛機是我由簡易型紙飛機設計而成的「模型飛機」，可看出其中簡易型飛機的影子，例如保有簡易型飛機的「三角翼外型」和「機翼後掠角度」造型，以及「T字型」的肩翼結構，但是原始模型機是經過計算和試飛之後才設計出來。因為是依照真飛機的外型設計出來，所以飛行的模式和速度，都非常像真的「旋風式」戰機，尤其是低空飛行時。

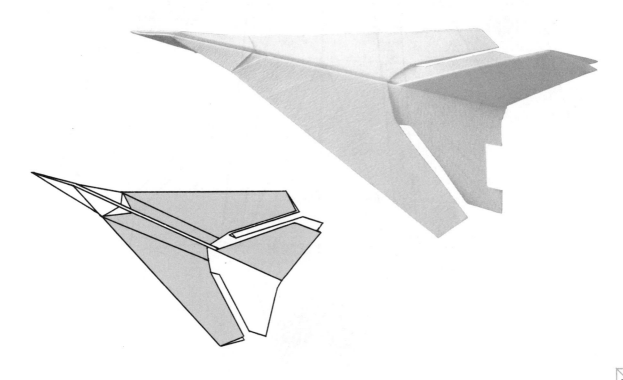

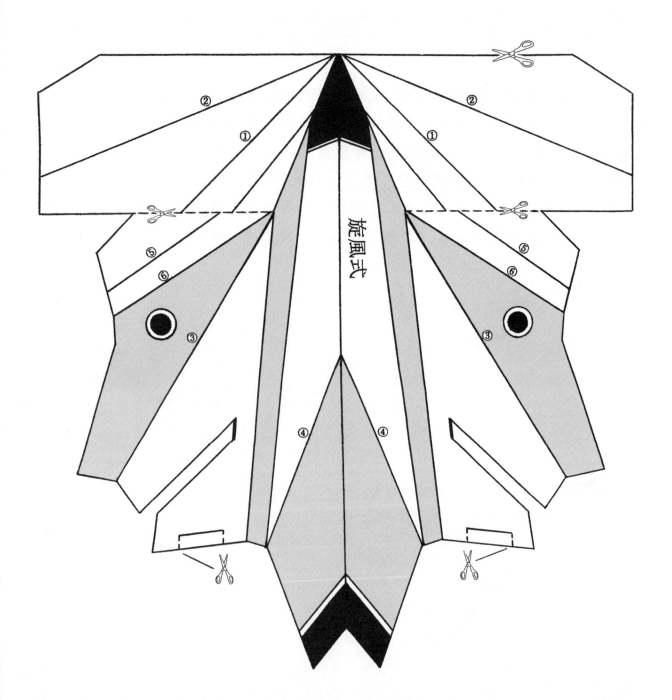

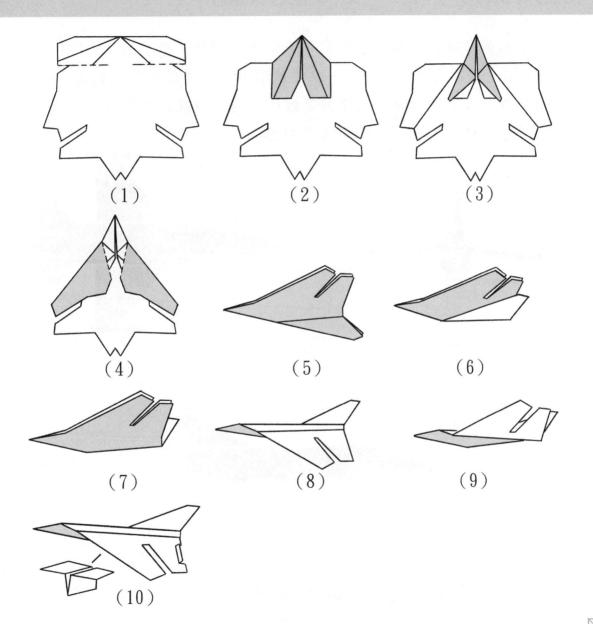

（1）　　　　　　（2）　　　　　　（3）

（4）　　　　　　（5）　　　　　　（6）

（7）　　　　　　（8）　　　　　　（9）

（10）

「三角機身」Ｆ－１６戰鬥機

　　早期為美國通用公司生產的Ｆ－16隼式戰鬥機，原型機於1976年飛行成功。Ｆ－16全長為14·52公尺，雖然體型小，但是主翼和機體為一體成型設計，而且推力大，因此運動性能相當輕巧優越，被設計用來取代Ｆ－4「幽靈式」戰鬥機。目前也為台灣的航空主力種之一。

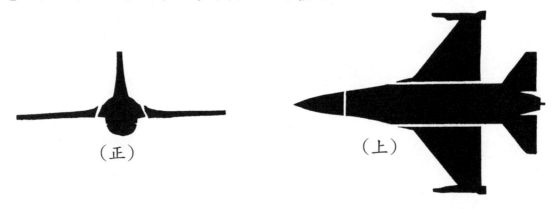

（正）　　　　　　　　（上）

（側）

美國戰機Ｆ-16三視圖

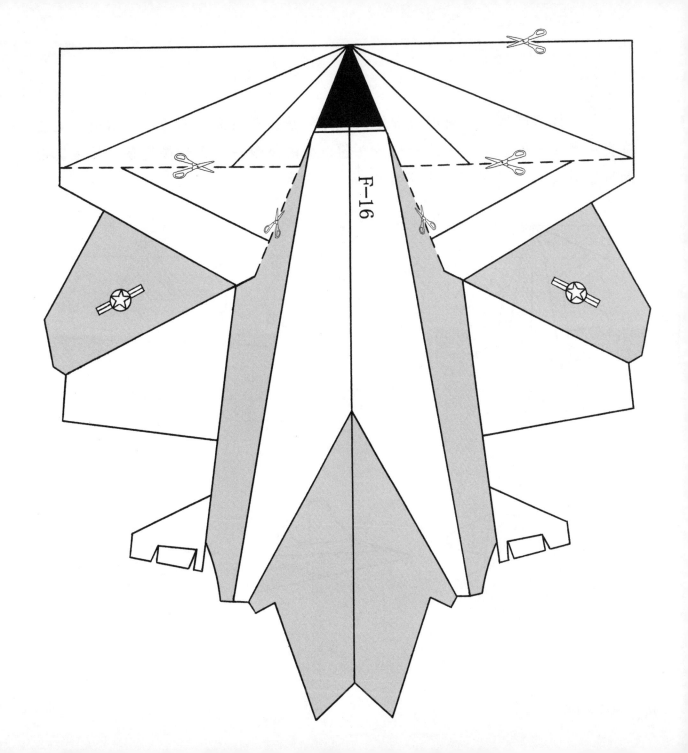
F-16

F－16戰鬥機為三角形機身結構，是紙飛機運用最多的摺法，摺出來之後垂直尾翼比一般飛機長，是一種很立體造型的紙飛機，摺好後應在平行尾翼後面剪出升降板，升降板角度不要太高。

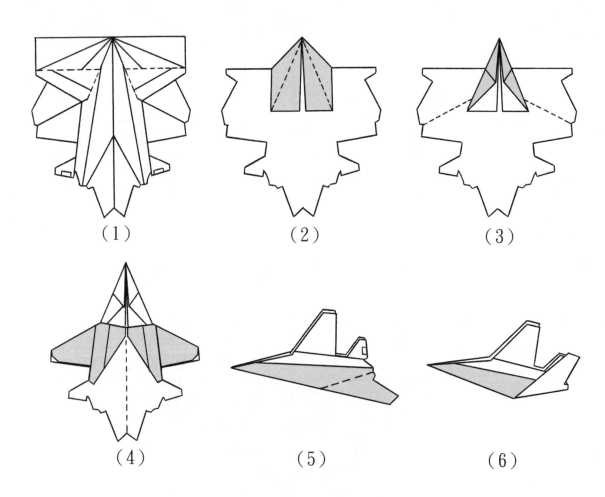

（1）　　　　　　　（2）　　　　　　　（3）

（4）　　　　　　　（5）　　　　　　　（6）

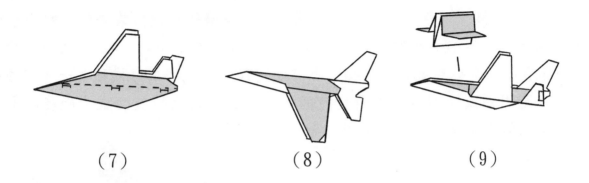

（7）　　　　　　　　（8）　　　　　　　　（9）

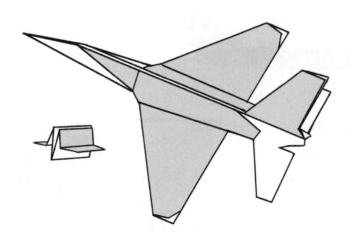

　　再來介紹一種標準「四角形機身」低尾翼飛機—蘇俄的ＳＵ（蘇愷）－１５「酒壺式」飛機，這種飛機一般很少見，但是蘇俄的飛機無論外型、動力學設計或性能，都不輸美國的飛機。這種飛機大概早在 1964 － 65 年之間試飛，1967年在墨西哥航空展首次亮相，也曾經是蘇聯時代的主力機種之一。這種飛機據說是因為感受到當時美國發展的Ｆ－４幽靈式戰鬥機的威脅而發展出來的，其性能為強化低空時機動性設計。

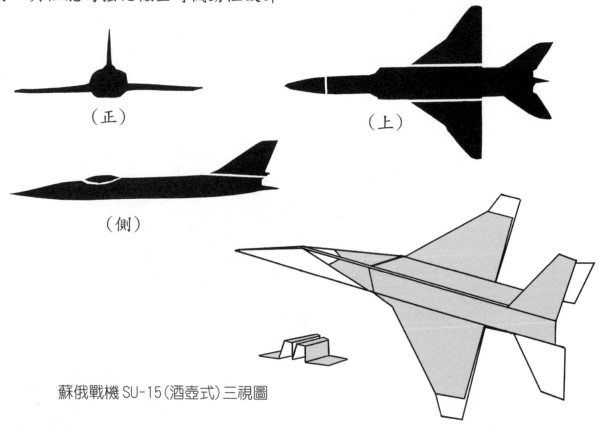

（正）

（上）

（側）

蘇俄戰機 SU-15（酒壺式）三視圖

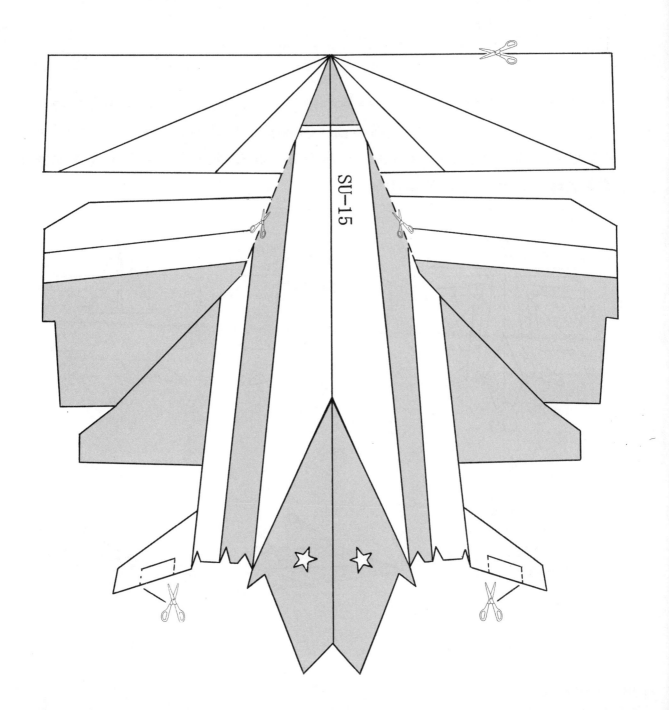

因為是「標準四角形機身」結構，摺的時候比較複雜，如果要從空白紙做起恐怕很不容易，因此設計成標準圖，只要按照標準圖影印成像 A4 或 B5 大小的紙張就可以做，按照「分解圖」順序即可，摺這種紙飛機，最主要是要讓學習者訓練「四角機身」的摺法。

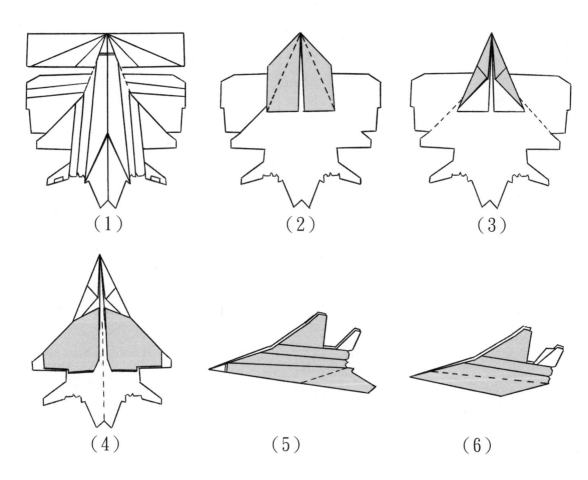

（1）　　　　　　（2）　　　　　　（3）

（4）　　　　　　（5）　　　　　　（6）

紙飛機工廠

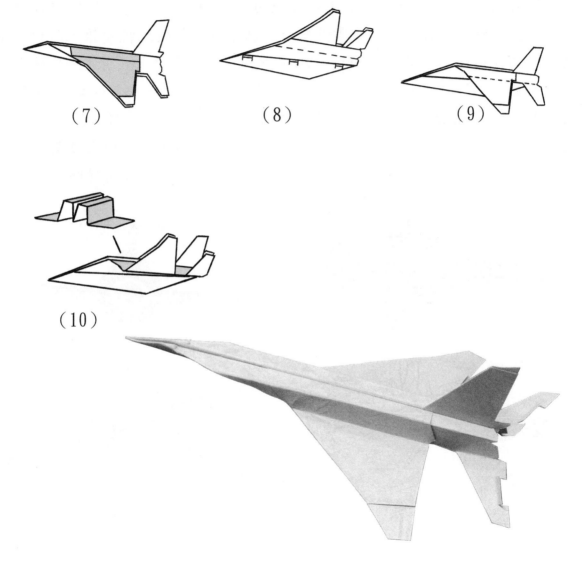

（7）　　　　　　（8）　　　　　　（9）

（10）

「四角機身」蘇俄米格－２１戰鬥機

　　學會上面幾種立體機身摺法，可以用「四角機身」的摺法摺出蘇俄的米格-21型紙飛機。因為是「標準模型」，製作成紙飛機比較複雜，所以直接用設計好的標準圖，只要按圖中號碼順序剪摺，很容易製作。米格-21稱為「魚床式」飛機。這種飛機最早出現在1955年，實用型的米格-21則出現在1965的航空節。這種飛機是針對重量輕、性能高、爬升快而設計，雖然年代已久遠，目前仍有許多國家還在使用。米格-21為比較薄的三角形主機翼，水平尾翼為55度的後掠角設計，對在空中運動和爬升性能有很大的幫助。

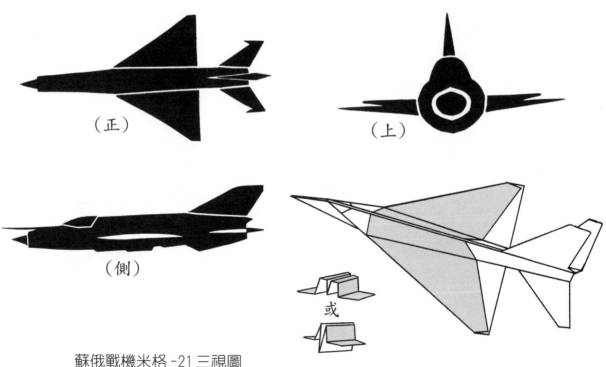

（正）

（上）

（側）

或

蘇俄戰機米格-21三視圖

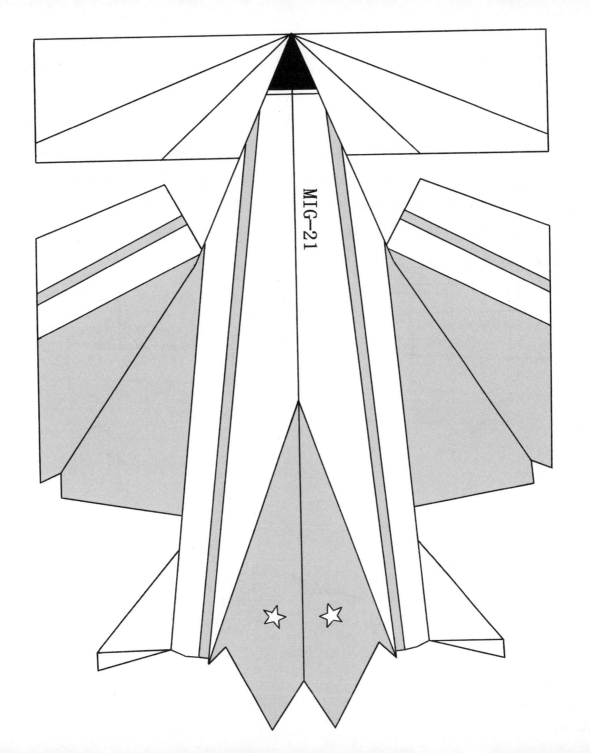

按照比例做成紙飛機後，發現其飛行的模式非常像真的米格—21，容易飛行，也容易調整，飛行方向很穩定，可能是依照比例做成「標準圖」後摺出來的效果，也可能是因為主機翼為典型三角翼的關係。雖然是標準圖，每一個動作還是要求要精確。摺的過程中，要特別注意摺成「四角機身」的第（5）（6）（7）幾條摺線，尤其第（5）條摺線，摺完後一定要再放回去才可以摺第（6）條摺線，很多初學者，容易在這裡摺錯。

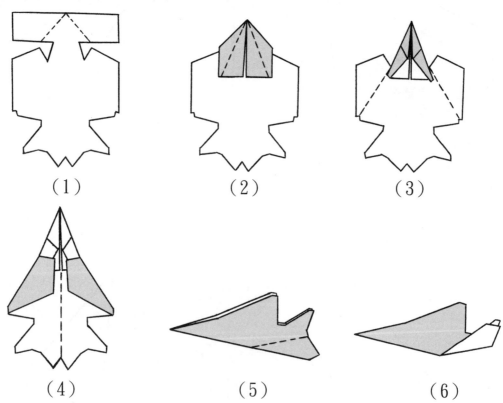

（1）　　　　　　　（2）　　　　　　　（3）

（4）　　　　　　　（5）　　　　　　　（6）

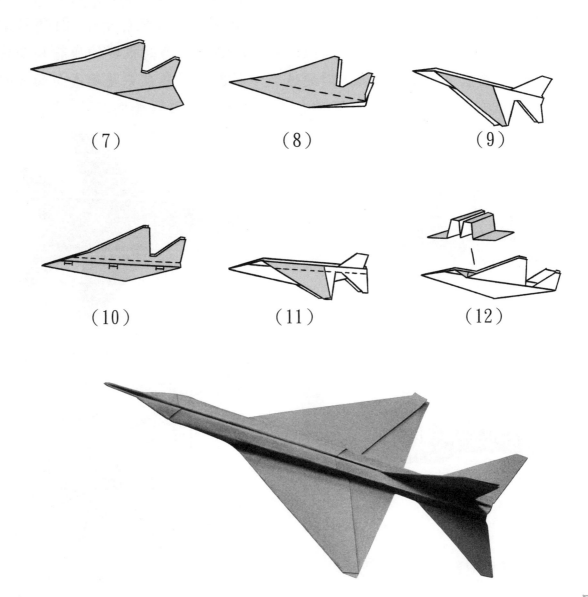

（7）　　　　　　　　　（8）　　　　　　　　　（9）

（10）　　　　　　　　　（11）　　　　　　　　　（12）

「三角機身」雙垂直尾翼米格-29戰鬥機

　　蘇聯時代製作的米格-29，是在1970年代開發出來代替米格-21雙引擎戰鬥機，大致上設計和蘇愷-27很類似，外形結構特色為高視野的座艙和雙垂直尾翼設計，垂直尾翼則有米格-23的造型。1986年7月在芬蘭正式向西方國家亮相。目前亦為中共、印度、伊拉克、敘利亞等國主力飛機。

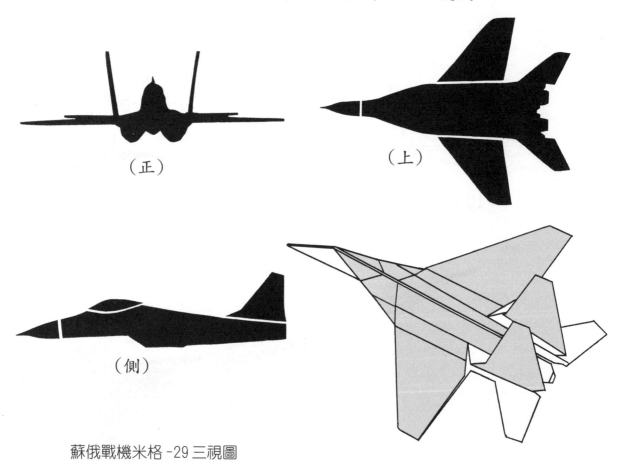

（正）

（上）

（側）

蘇俄戰機米格-29三視圖

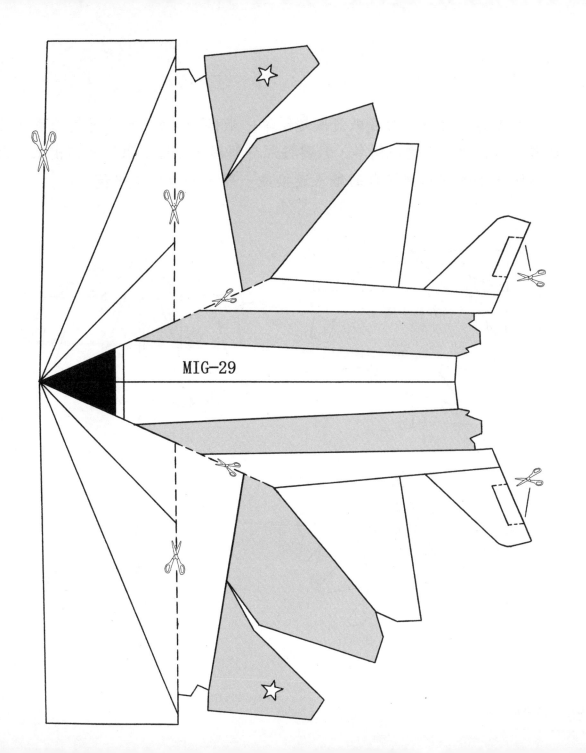

越先進的飛機，摺成紙飛機越簡單。米格-29為雙垂直尾翼飛機，作成紙飛機看似複雜，其實很簡單，只要按照分解圖順序摺，很容易摺出來。摺好後用透明膠帶或膠水把摺合的紙張連接成一體，飛行相當平穩。

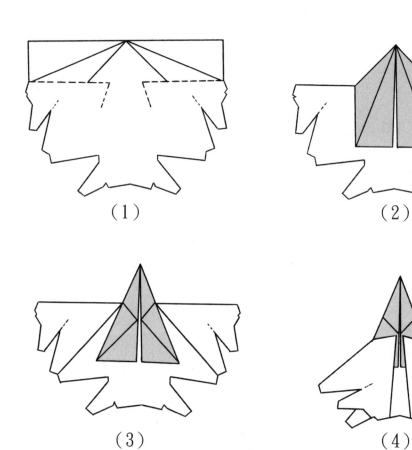

（1）

（2）

（3）

（4）

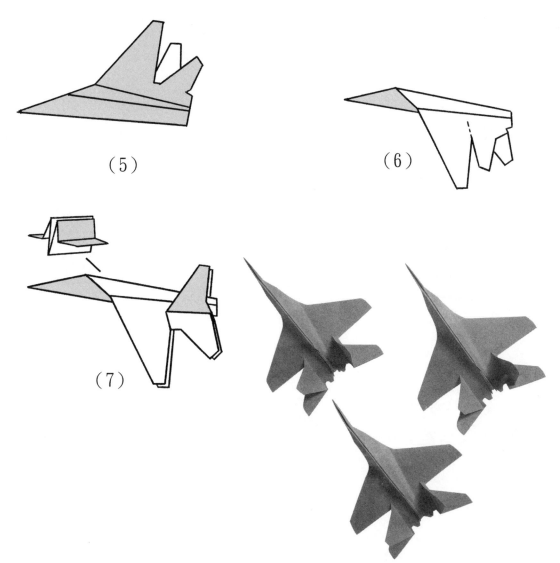

（5）

（6）

（7）

關於紙飛機的一些技巧

擲射紙飛機的基本要領

　　要讓一架紙飛機巧妙的飛上青天，跟製作一架好的紙飛機，都同樣需要講究一些技巧。每一個人的力道和用力方式不盡相同，同樣一架紙飛機，擲射出去的角度就會有所不同，有時還需要練習和體會，才能夠讓紙飛機飛得最好。投擲紙飛機必須注意下列幾點：（1）用拇指和食指夾取擲射紙飛機─因為食指和拇指比較靈活，控制能力較佳。（2）「夾取點」大致在紙飛機中心點的

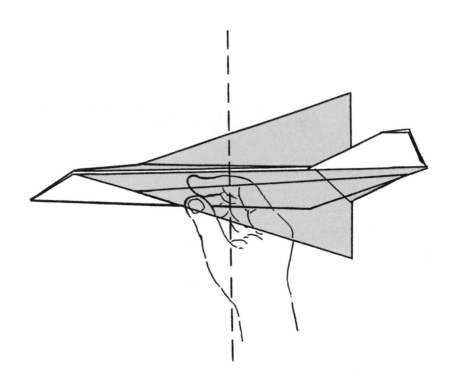

前面約1公分——是最省力，比較能夠讓紙飛機固定方向。（3）投擲前保持紙飛機向前平穩的角度——使紙飛機擲出後確保迎風的角度。（4）盡量往正前方或稍微向下擲射出去——紙飛機本身會產生昇力，平射出去之後才能維持直飛。

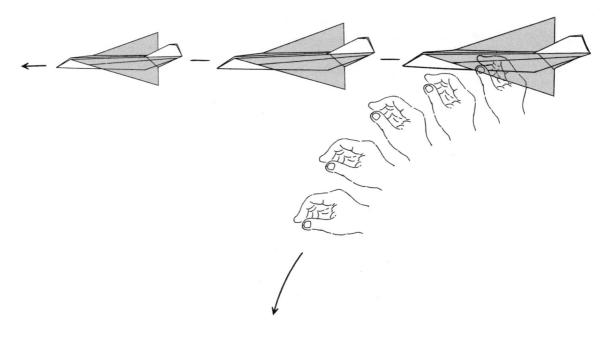

紙飛機的飛行方式

　　紙飛機不能像一般動力飛機由地面向著天空「慢慢加速」起飛。其基本飛行大概有六種基本方式：（1）平飛：往正前方的遠處擲射，紙飛機保持向前直飛。（2）低飛：往正前方地面擲射，紙飛機平衡的話，會出現超低空「貼地面」飛行。（3）爬升：身體蹲低，紙飛機往地面直直射出去，飛行一段距離後向上爬升。（4）著陸：往前下方擲出，飛行一段距離後貼地面滑落。（5）轉彎：用力往前上方擲出，飛機受強力衝擊後，迅速轉彎向後飛行。直翼飛機還可以向正前下方用力擲射，然後由下快速向上，再向後方環繞一圈。（6）高空滑行：適合機翼比較寬的紙飛機。往前方45度角直射出去，在最高點地方開始滑行，然後向下繞圓圈滑翔。

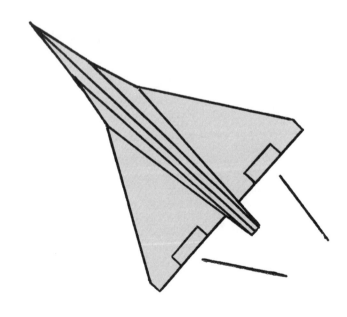

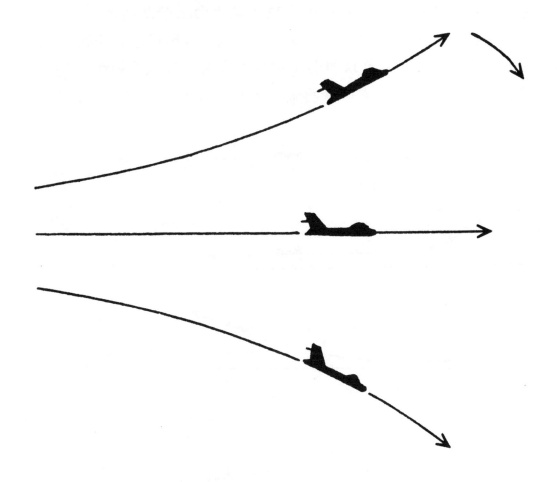

　　由高處往下擲射，大都屬於速度快、機翼短的飛機，往下擲出去之後，保持一段微微向上的直飛之後再降落，如果角度正確或紙飛機本身飛行結構良好，有時會在飛行一段距離之後，出現第二次向上升起的情形。

　　往高空擲射的飛機大都屬於「直翼型」或「戰鬥機」翼面較寬的飛機，這種飛機可做直線飛行，也可以朝向高空用力直射，當紙飛機向上竄升到最高點時，開始向下直線滑翔，有時會再最高點翻一個觔斗，然後繞旋滑行。

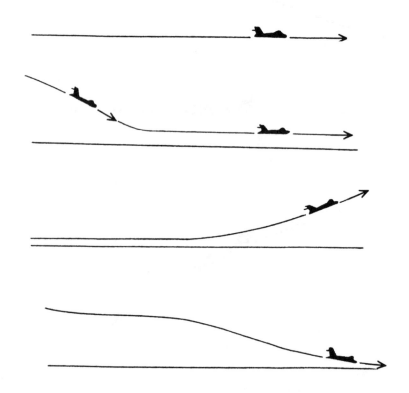

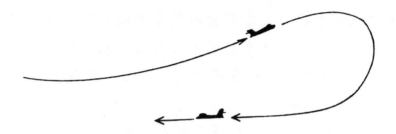

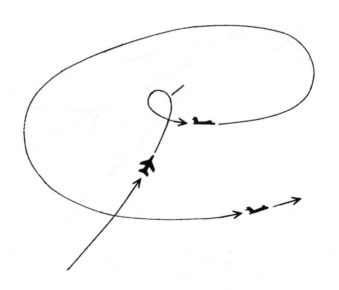

紙飛機的保養與存放

（1）選擇輕硬乾燥的紙張。（2）必須要用膠水固定時，膠水用手指頭輕輕微量的塗抹即可，不能上太多膠水，否則紙張容易變形，會影響飛行。（3）存放宜放在盒子或罐子裡面，才不會因灰塵或濕氣而使紙張變軟或變形。（4）不宜用「墨水」式的筆在機翼上畫圖，容易因吸水而使紙張變形。（5）釘書針只適合用來平均固定機身，不宜用來增加重心，容易失去平衡，影響飛行。

紙飛機雖然都是紙張材料，但大部分的頭部都是尖銳形狀，加上速度之後刺到眼睛也會受傷，因此千萬不能直接對人體擲射。為避免不小心傷到身體，可以將紙飛機尖銳的地方剪去一些，並且把剪去的地方修剪成較不尖銳的圓形。

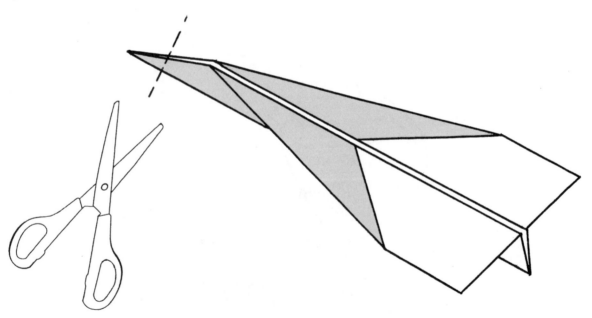

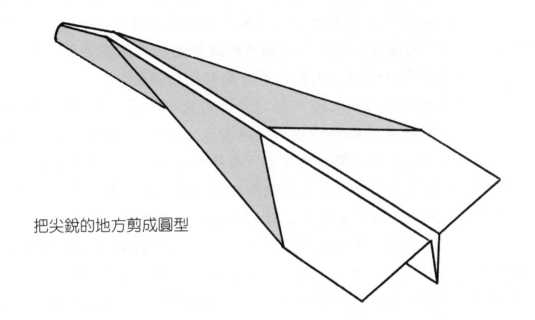

把尖銳的地方剪成圓型

後記

　　有一次做紙飛機親子遊戲，來採訪的記者看到大人和小孩玩著紙飛機不亦樂乎，說了一句話：「真好！一張紙就能夠讓大家這麼快樂。」人其實也很容易滿足，一張平凡無奇的紙，在幾個巧妙摺疊之後，也可以是一種生命型態的表現，既可滿足飛行的幻想，又可暫時拋開一切煩惱。

　　小飛俠彼得潘流落人間之後，忘記了如何飛行，當他找到快樂的泉源之後，終於會飛。在紙飛機的世界裡，沒有階級，也沒有年齡的差距。在我看來，每一個大人都像流落人間的彼得潘，童年的赤子之心正是快樂之源，每一個想要飛的人，都要試著尋找自己的快樂之源。每次做紙飛機教學，最有成就感的是：不論大人或小孩在擲射自己做的紙飛機，看著自己完成的紙飛機飛向天空時，心也跟著起飛，在剎那之間，彷彿每個人都找到自己的快樂之源。

　　西方有一句諺語：「做一件事，如果沒有到達瘋狂地步，不可能成功。」自從開始研究紙飛機至今已經超過十五年，不能不算是執著和瘋狂的程度。雖然從小就很喜歡飛機，但從來沒有想到有一天，會從一張簡單的紙張中，創造出上千種的紙飛機，進而建立一個紙飛機世界。而這些紙飛機的開始竟然只是兒時記憶的一些細碎的概念啟發，和大家都會摺的簡易紙飛機。

　　有一句成語叫做「登堂入室」，對任何事，如果只站在門外看，就無法深入更高的境界。不去試著打開第一扇門，是無法看到還有第二扇門，不打開第二扇門是無法發現還有第三道門……。這就像人的潛力一樣，沒有試著去利用開發，並不知道自己的創造力有多少，看來每個人都不該忽略自身的潛在力

量。至於如何變化出各種不同的乾坤，我想就在於平常多觀察和多想像，讓自己的心靈保持一種彈性空間，讓任何小小概念都能夠轉變成靈感！

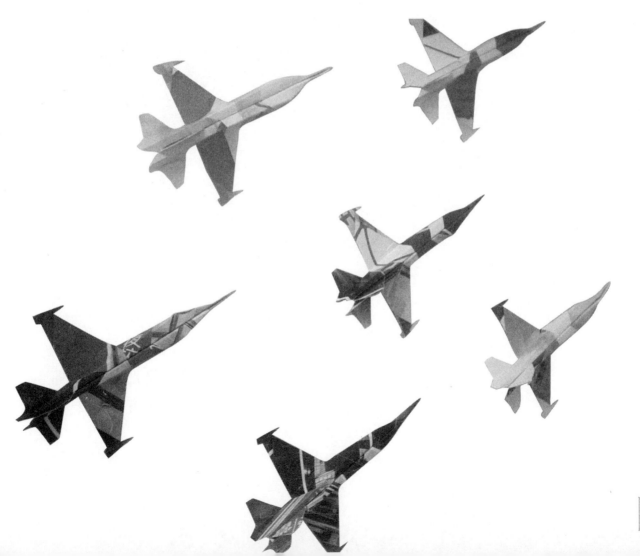

紙飛機工廠

2003年8月初版　　　　　　　　　　　　　　　定價：新臺幣200元
2015年10月初版第十三刷
有著作權・翻印必究
Printed in Taiwan.

著　　　者　卓　志　賢
發　行　人　林　載　爵

出　版　者　聯經出版事業股份有限公司
地　　　址　台北市基隆路一段180號4樓
台北聯經書房　台北市新生南路三段94號
　　　電話　(0 2) 2 3 6 2 0 3 0 8
台中分公司　台中市北區崇德路一段198號
暨門市電話　(0 4) 2 2 3 1 2 0 2 3
郵政劃撥帳戶第0100559-3號
郵撥電話　(0 2) 2 3 6 2 0 3 0 8
印　刷　者　世和印製企業有限公司
總　經　銷　聯合發行股份有限公司
發　行　所　新北市新店區寶橋路235巷6弄6號2F
　　　電話　(0 2) 2 9 1 7 8 0 2 2

責任編輯　黃　惠　鈴
　　　　　高　玉　梅
整體設計　劉　建　翎

行政院新聞局出版事業登記證局版臺業字第0130號

本書如有缺頁，破損，倒裝請寄回台北聯經書房更換。　　ISBN　978-957-08-2615-9 (平裝)
聯經網址 http://www.linkingbooks.com.tw
電子信箱 e-mail:linking@udngroup.com

國家圖書館出版品預行編目資料

紙飛機工廠 / 卓志賢著 . --初版 .
--臺北市：聯經，2003 年（民 92）
204 面；20×20 公分 .
ISBN　978-957-08-2615-9(平裝)
[2015年10月初版第十三刷]

1.紙工藝術

972.1　　　　　　　　　92013134

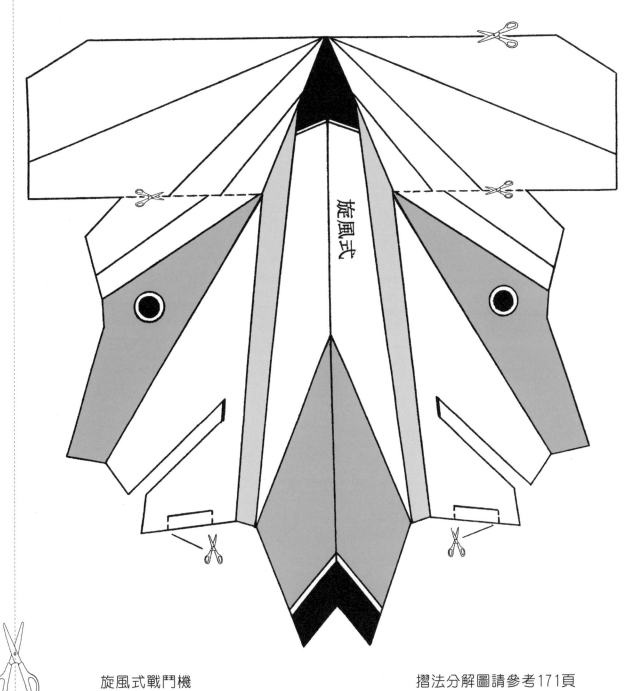

旋風式

旋風式戰鬥機

摺法分解圖請參考171頁

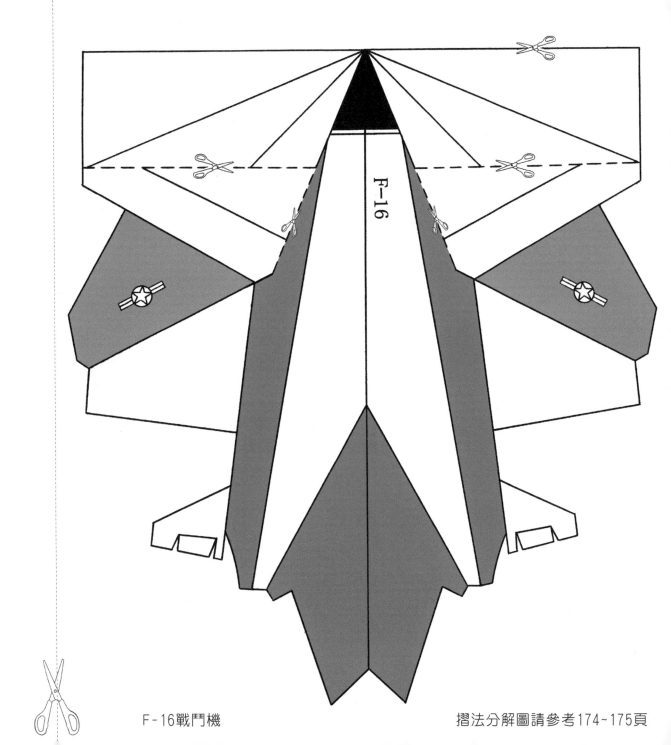

F-16戰鬥機

摺法分解圖請參考174~175頁

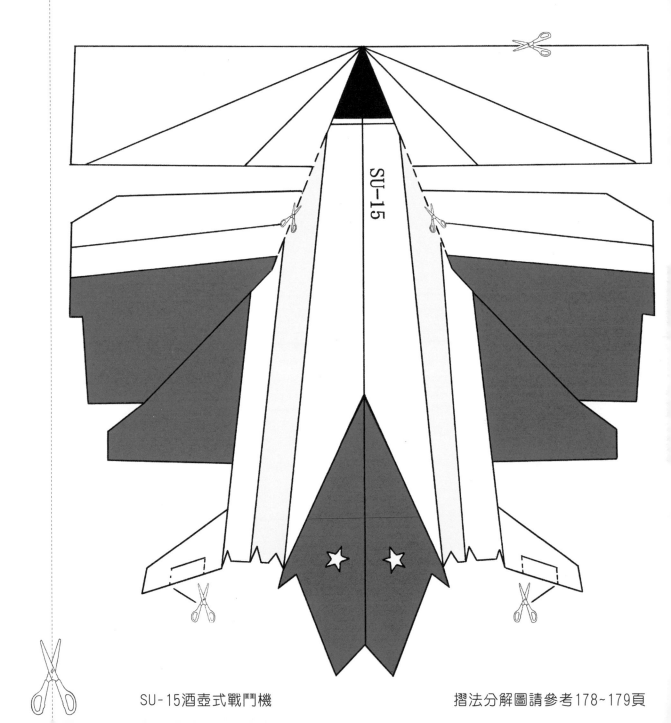

SU-15

SU-15酒壺式戰鬥機

摺法分解圖請參考178~179頁

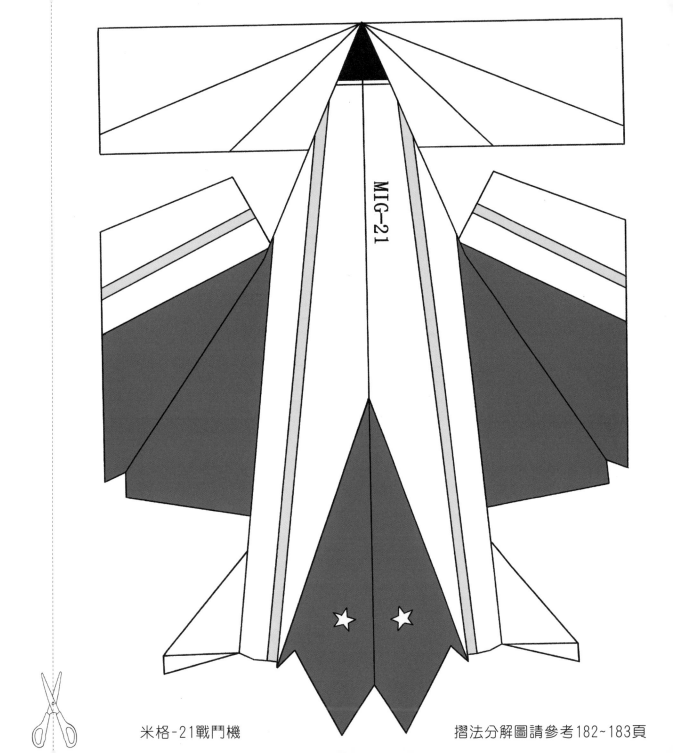

米格-21戰鬥機　　　　　　　　　　摺法分解圖請參考182~183頁